倉敷意匠
日常計畫

生活道具

CLASSIKY'S
PRODOCTS CATALOG

有限會社倉敷意匠計畫室——著

專案策劃——日商PROP International CORP.公司
翻譯——連雪雅
企劃採訪——林桂嵐

目錄

達人分享

順應本意的生活——專訪田邊真輔

一九八一年在倉敷成立倉敷意匠的創辦人田邊真輔，一直是這品牌的靈魂人物，不同於日本的雜貨品牌追求量產、規格化、一致性，由田邊真輔主導的「倉敷意匠計畫室」就是品牌的核心，透過與不同類型的藝術家、設計工作室合作，催生精采創意的作品，擅長找尋日本當地工廠，傳承傳統工藝，倉敷意匠的商品一直堅持日本製造，就算在全球化的浪潮下，追求低成本從不是倉敷意匠的思維，尋找適合產品特質的最佳製造工廠顯然才是倉敷意匠的重點考量。

身為品牌的創辦人，我們也好奇了解他的生活哲學，在這本《倉敷意匠日常計畫：生活道具》裡，透過採訪，進入田邊真輔在倉敷的日常。

Q1 請問你有自己有特別的收藏或是嗜好嗎？

我個人對於以考古和宗教美術為中心的古美術領域非常感興趣。

古老時代流傳寄託在物品上的靈性，以及完成一項精美工藝為創作者帶來的喜悅，這些精神到今天都仍能從物品上感受到。

Q2 可以深入告訴我們你特別著迷哪個國家或年代的古美術嗎？你自己最愛的收藏品是哪一個？

個年代的老東西我都喜歡，其中也包含國外的東西，不過要說最喜歡的，還是繩紋土器和土偶這類日本考古美術的領域。

當時生活環境艱困的程度大概是現代人難以想像的，在這樣的時空背景下，人們製造出來的東西卻不單只有為了生存必須的機能，當中還讓人感受到對造形美的講究，從追求創作帶來的喜悅這個面向來看，可以說和現在並無二致，是一種本能的欲求，這點讓我有深深的共鳴。

Q3 請問你如何找尋自己企劃的靈感？又是如何找到合作的藝術家和設計工作室？看展？閱讀雜誌？或其他？另外可否為我們介紹你自己喜愛閱讀的雜誌？

企劃的靈感會隨著與不同人及工廠的相遇交流而逐漸轉變。只要從中去找到能深深打中自己愛好的部分，突然間就會燃起鬥志，開始想將之化為實際有形的物品。雜誌的部分，一九八〇年代的《Olive》和二〇〇〇年代的《ku:nel》為我帶來很大的影響。

Q4 你喜愛的穿著打扮是什麼風格？喜愛的服飾品牌？

不論公私場合，我一直都是走休閒路線，對流行時尚沒有到非常講究的程度。唯獨在眼鏡和手錶這類配件上，因為我就是喜歡老物件，所以使用的是一九五○～六○年代的單品。

Q5 作為一個日本領導的生活用品品牌負責人，可以請你分享居家空間的風格嗎？以及你在家放鬆的方式？

我自己家的裝潢沒有什麼值得說的，不過我會留意除了必要的物品，不積存多餘的東西，或者至少，不會將自己不喜歡的東西放在眼睛所見的範圍。

至於放鬆的方式，雖然我酒量極度差，每天晚上會小酌個一合半的日本酒，這大概就算是我放鬆的時間吧。

Q6 你自己在家，最常使用哪些倉敷意匠的產品？

最常在用的應該就是那些最後沒有上市，但先做了樣品的餐具類試作品吧……。其他像是筆記本、記事卡之類的文具，平時工作也會用。

Q7 可否舉例你喜愛且常使用，非倉敷意匠的生活用品？

平時沒有特別注意，不過看來最常在用的似乎是長久以來維持相同設計的營業用產品。例如像是鋁製雙耳深鍋、不鏽鋼的食品保存容器、檢食用容器、餐廳用的玻璃杯，這類設計和機能都不會過與不及的製品。

Q8 假設你不是「倉敷意匠」的負責人，你想做的工作是什麼？

雖然我不認為自己做得到，不過出版相關的工作、編輯的工作倒是我很像嘗試看看的工作之一。或者雖然和我完全不相關，但我也嚮往過像是考古學者、畫家這種深入探究一件事情的工作。

Q9 你覺得屬於日本的生活哲學是甚麼？

應該是不會過度受到世風或流行影響這一點吧。不因為極簡主義的流行就去批評裝飾的不好，或者流行圖案裝飾就厭倦簡單的風格，我認為順著自己的本意走就好。

看到可愛的東西心情也會跟著明朗起來，而精簡的美也令人屏息。不需要去一較高下，評斷哪一個才是最好，而是用心體會自己身體感官感受到的，我認為才是對的。我覺得過度的主張，不算是一種生活中的必須。

Q10 若台灣人要去倉敷，是否能推薦你的私房倉敷散步地圖（包括餐廳／雜貨／咖啡廳……等有趣的小店）？

大原美術館和倉敷民藝館是必去景點。咖啡店的話可以去「EL GRECO」（エル・グレコ）、「Ueda」（ウエダ）。除了貫穿美觀地區的倉敷川沿岸之外，也推薦從倉敷意匠直營店「atiburanti」位在的街道往東走到本町周邊，那裡氣氛也很好。

〈織品〉

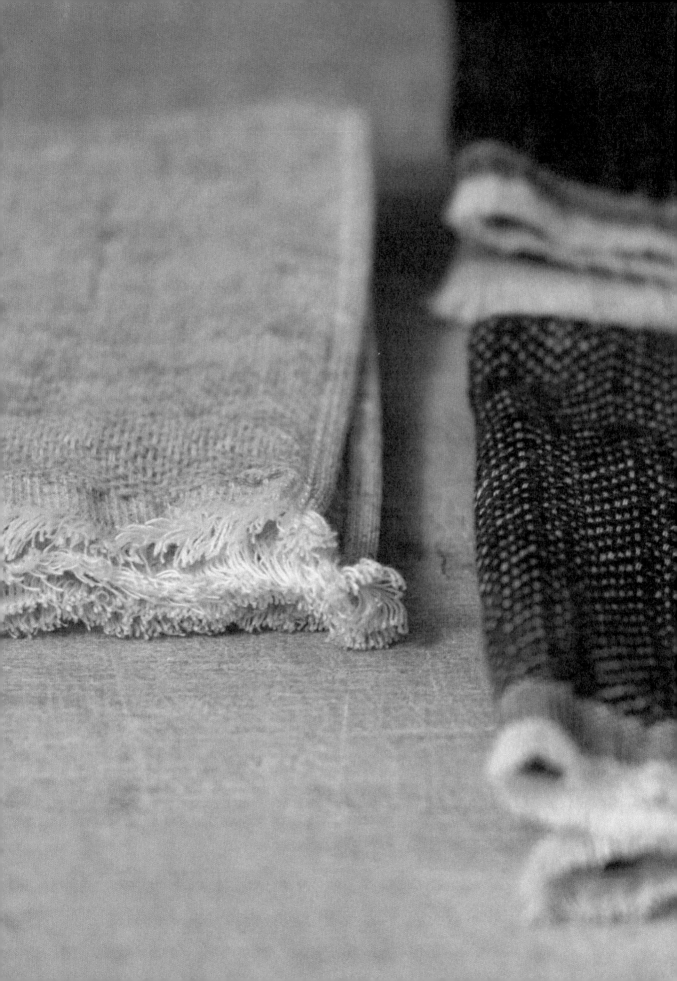

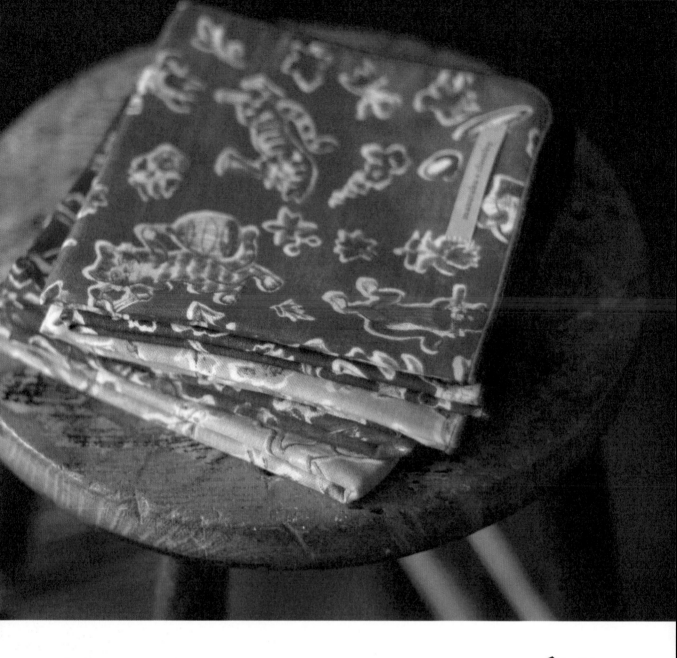

TakaMasu 的
和歌山縣紗布

Taka Masu 先生年過五十才開始從事陶藝創作，這次與倉敷意匠以他獨特的插畫與和歌山縣合作設計紗布。

十幾年前初識 Taka Masu 先生時，他發表作品也才五～六年的時間，但散發異國風情的華麗彩繪陶器，早已擄獲許多人的心。

生於長崎縣佐世保的 Taka Masu 先生，兒時因為疏散移居者的身分，無法融入當地的孩子，只好獨自埋頭作畫。高中畢業後，覺得鄉下沒有容身之處，於是前往東京，進入化妝品公司工作。

但，他始終無法捨棄熱愛的繪畫，利用下班後的夜晚，到新宿舟町的長澤節設計學院（Setsu mode seminar）學習。當時被充斥尖端藝術文化的新宿迷住，在街頭流連忘返，之後竟過起夜宿深夜咖啡廳，早上再從那兒去上班的生活。

某天，他潛入正在排練舞臺劇的劇場睡覺，被剛組成劇團「天井棧敷」的寺山修司先生拍肩叫醒，然後就入團了。

能夠感受到自己的作品帶給他人的實際感受，那是非常棒的事。像這樣，深刻地感受到創作的喜悅，對陶器變得越來越著迷。

Taka Masu 先生說倉敷意匠製作的產品很有意思。

「為了重視獨一無二的創作，必須拓展產品的範圍不是嗎？提供產品讓對陶器沒興趣的人也能產生興趣，這樣的工作今後勢必更加需要」。

的確，用過量產的產品會知道物品獨一無二的價值，反之，只用人類雙手做出來的東西也會讓我們知道產品的意義。

你我身邊還有許多未知的創作，到處隱藏著從未見過的美好物品。那些物品都各自有著找到故事的契機正是倉敷意匠的工作，也是這本書的目標。

第一次和 Taka Masu 先生的合作是，使用和歌山縣的工廠自古流傳的紡織紗布做成的產品。

Taka Masu（升たか）

一九四六年生於長崎縣。
一九六七年加入「天井棧敷」。
一九七六年赴加州藝術學院留學。獲得日本插畫展的銀賞、青木繁紀念大賞展的大賞、別府現代繪畫展的大賞。
一九九八年在曼珠苑舉辦首次的陶藝展。

平成九年（一九九七年），年滿五十歲的 Taka Masu 先生下定決心開始去陶藝教室。

問他為何那麼做，他說「泡沫經濟瓦解，有了多餘的時間」。

「在插畫的世界，最後交到消費者手中的不是自己的插畫，而是使用插畫宣傳的商品。儘管工作上感到充實，卻也有空虛的感覺。如果是陶器就能直接當成商品交給消費者。」

然而，持續過著熬夜三天是家常便飯的忙碌生活，他心想「再這樣下去，我會變得討厭畫畫」，於是毅然決然辭掉工作前往美國。

他進入加州的大學成為普通的學生，第一次有了學習繪畫的經驗。全心投入以前就有興趣的蝕刻版畫，確認自己「就算沒有酬勞也能畫畫」後，覺得重獲新生。

加入這個名留劇史的劇團成為初期團員的 Taka Masu 先生在劇團內做過各種工作，替演員化妝、發傳單，以及登臺表演。那時候，他突然被任命負責公演的海報與舞臺美術。據說是接替被換掉的橫尾忠則。

這件事成為讓他朝插畫家發展的契機。後來，他去找待在大阪的姐姐，開始從事廣告插畫的工作。適逢將要舉辦大阪萬博（世界博覽會）的時期，景氣一片大好，收入也翻漲。

兩年後返日，移居京都約一年半，那段期間協助友人描繪友禪圖樣。三十二歲重回東京，抱著重頭開始的想法，試著創作插畫。此後，過著以廣告或女性雜誌為中心的插畫生活將近二十年之久。那是廣告媒體正興盛的時代，就像在大阪當插畫家時候那樣，每天都忙到幾乎沒時間睡覺。不過，雖說是工作，因為能夠貫徹自己的理念，所以沒有以前的痛苦，反倒樂在其中。

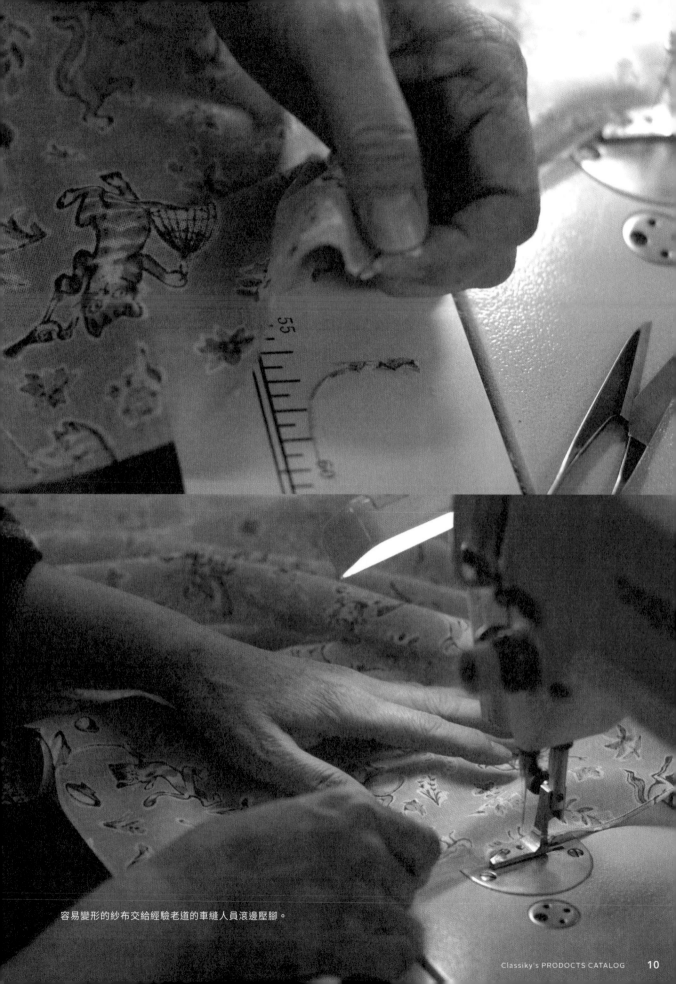

容易變形的紗布交給經驗老道的車縫人員滾邊壓腳。

10403-03 Taka Masu
三層紗布手帕（遊行・摩卡棕）
30×30cm / 棉 100% / 和歌山縣

10403-02 Taka Masu
三層紗布手帕（遊行・黃紅）
30×30cm / 棉 100% / 和歌山縣

10403-01 Taka Masu
三層紗布手帕（遊行・藍綠）
30×30cm / 棉 100% / 和歌山縣

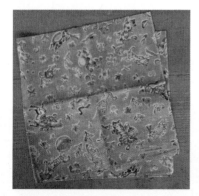

10404-03 Taka Masu
紗布方巾（遊行・摩卡棕）
64×64cm / 棉 100% / 和歌山縣

10404-02 Taka Masu
紗布方巾（遊行・黃紅）
64×64cm / 棉 100% / 和歌山縣

10404-01 Taka Masu
紗布方巾（遊行・藍綠）
64×64cm / 棉 100% / 和歌山縣

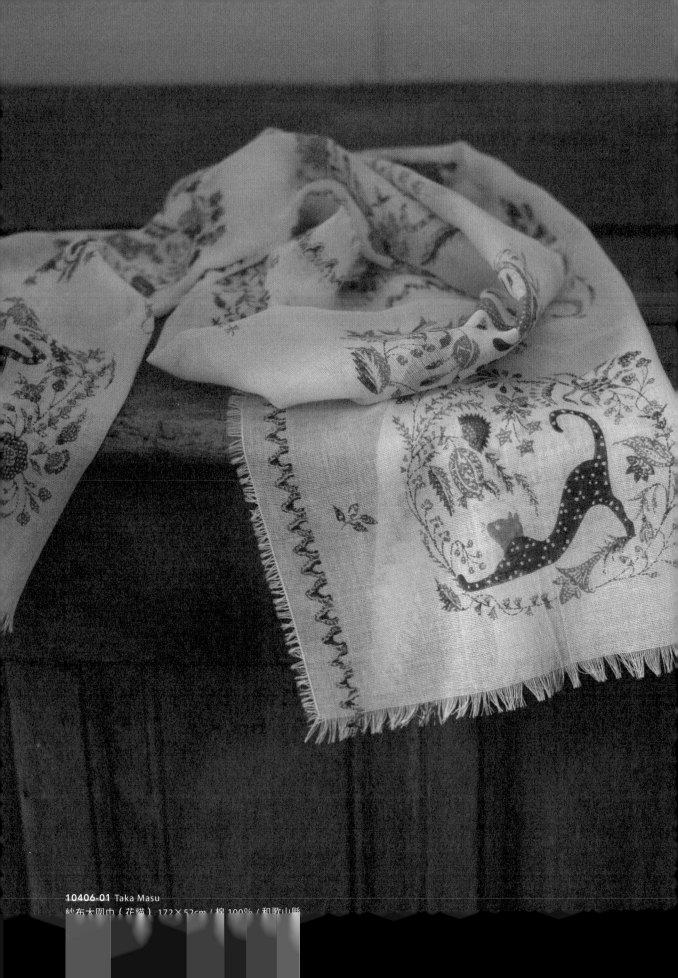

10406-01 Taka Masu
紗布大圍巾（花貓）172×52cm／棉 100%／和歌山縣

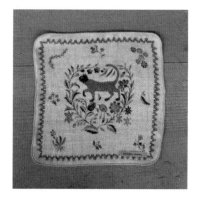

10405-03 Taka Masu
亞麻紗布手帕（花貓 C）
25×25cm／亞麻 70％、棉 30％（四層
紗布）／和歌山縣

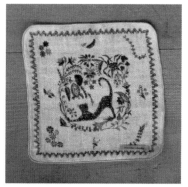

10405-02 Taka Masu
亞麻紗布手帕（花貓 B）
25×25cm／亞麻 70％、棉 30％（四層
紗布）／和歌山縣

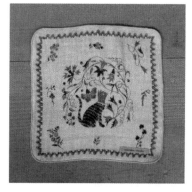

10405-01 Taka Masu
亞麻紗布手帕（花貓 A）
25×25cm／亞麻 70％、棉 30％（四層
紗布）／和歌山縣

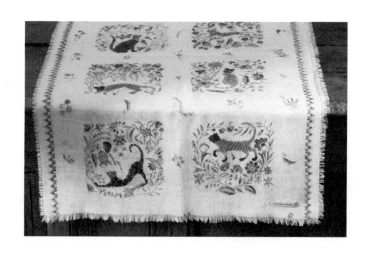

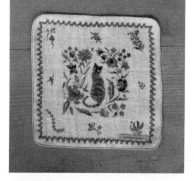

10405-04 Taka Masu
亞麻紗布手帕（花貓 D）
25×25cm／亞麻 70％、棉 30％（四層
紗布）／和歌山縣

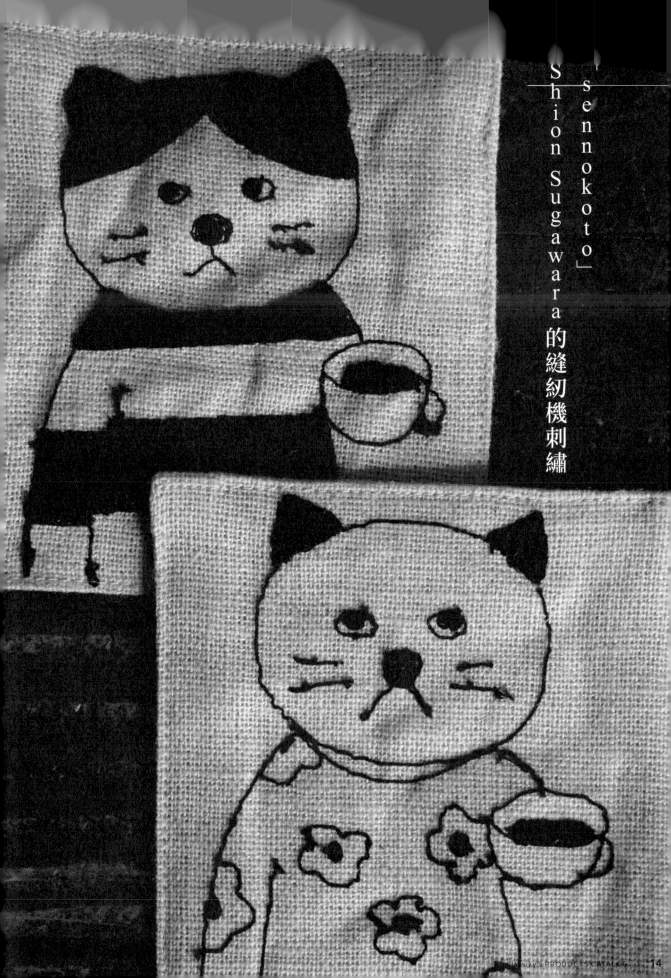

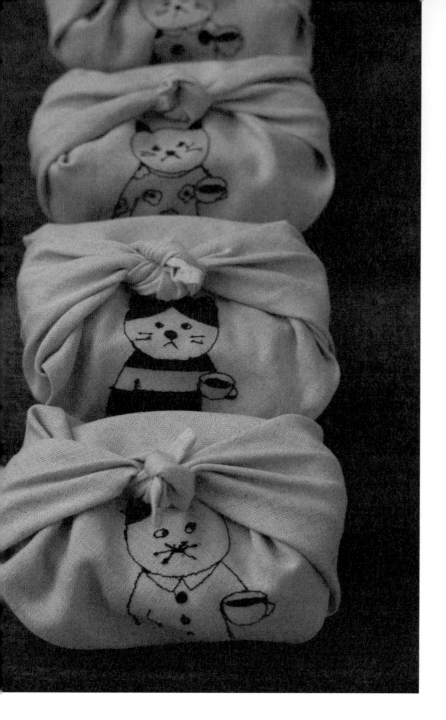

10527-01 sennokoto
亞麻刺繡便當包巾（tama）

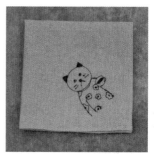

10527-02 sennokoto
亞麻刺繡便當包巾（hana）

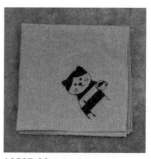

10527-03 sennokoto
亞麻刺繡便當包巾（shima）

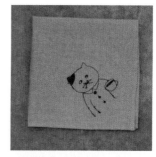

10527-04 sennokoto
亞麻刺繡便當包巾（kome）

二〇一七年三月，在東京舉辦首次個展的Shion Sugawara小姐，是參與本書的成員當中最年輕的創作人。

二〇一六年底，經常關注杉並區周邊創作人活動的加藤郁美編輯說遇到一位有趣的創作人，這就是倉敷意匠認識菅原小姐的契機。

使用直線縫紉機刺繡的人物或動物，看起來不爽或擺臭臉的各種表情很有個性，引人發笑。

如果仔細瞧會發現，不少地方出現上下線張力不一致所產生的線球，那是刻意的安排。微妙調整車縫密度或縫線

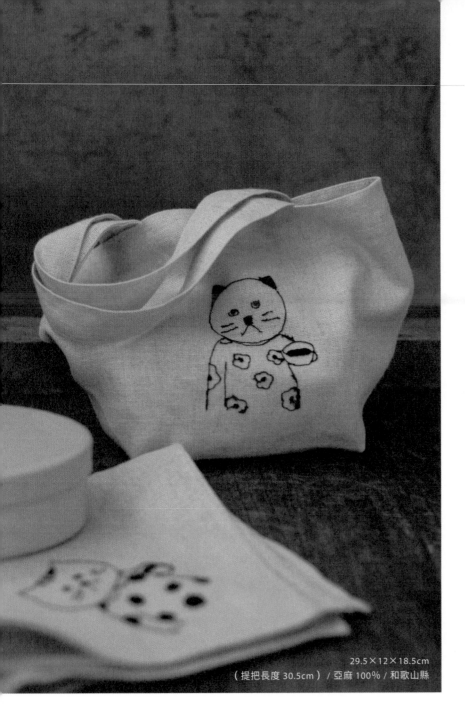

29.5×12×18.5cm
（提把長度30.5cm）/ 亞麻 100% / 和歌山縣

10528-01 sennokoto
亞麻刺繡便當袋（tama）

10528-02 sennokoto
亞麻刺繡便當袋（hana）

10528-03 sennokoto
亞麻刺繡便當袋（shima）

10528-04 sennokoto
亞麻刺繡便當袋（kome）

張力，偶然出現的線跡不均，為刺繡的圖案營造適度的慵懶感。圖案的色塊部分以反覆疊縫的方式製造隆起感，與柔軟的線形成對比，展現縫線的豐富表情，這個部分也使人感受到她的出色品味。

最初嘗試做的產品是，用亞麻布製作三種廚房小物。

機械刺繡只要輸入程式就能重複相同的刺繡，最大的問題是，如何將作品的重點，那種偶然的趣味表現出來。但，這正是機繡職人的厲害之處，雖然無法告訴各位箇中技巧，不規則的線球已表現出作品的細微差異。

Shion Sugawara（菅原しおん）

畢業於武藏野美術大學造形學院工藝工業設計系專攻織品。

曾在服裝公司從事設計工作，二〇一六年辭職後，成立品牌「Sennokoto by Shion Sugawara」。

以機繡藝術家的身分從事刺繡創作。

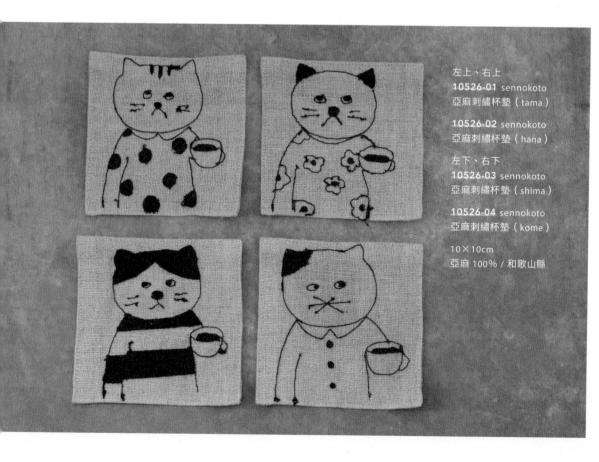

左上、右上
10526-01 sennokoto
亞麻刺繡杯墊（tama）

10526-02 sennokoto
亞麻刺繡杯墊（hana）

左下、右下
10526-03 sennokoto
亞麻刺繡杯墊（shima）

10526-04 sennokoto
亞麻刺繡杯墊（kome）

10×10cm
亞麻 100% / 和歌山縣

「sennokoto」
Shion Sugawara 的嬰兒用品

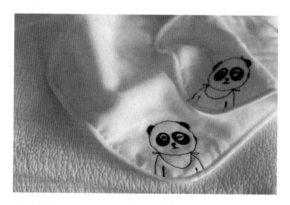

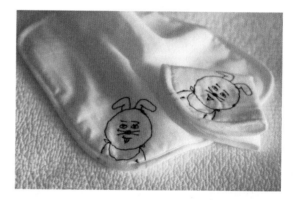

10530-02 sennokoto 貓熊小毛巾手帕
10531-02 sennokoto 貓熊毛巾手帕

10530-01 sennokoto 兔子小毛巾手帕
10531-01 sennokoto 兔子毛巾手帕

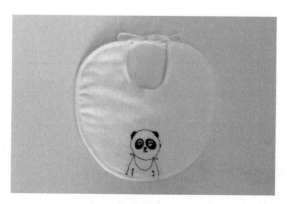

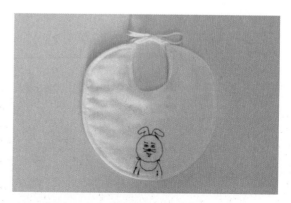

10529-02 sennokoto 貓熊圍兜

10529-01 sennokoto 兔子圍兜

點與線模樣製作所的
雙層紗布印花毛巾

「點與線模樣製作所」的岡理惠子小姐
以北海道為據點，
將自然風景與身邊的植物當作題材，進行圖案的創作。
北海道格外搶眼的四季風情，
全部成了她筆下的原畫，
在「逐一整理」的過程中，統整為圖案。
為了保留從生活周遭發現的感動，
把「情景」轉換為「圖案」。

26561-02 雙層紗布洗臉巾（88×31cm）
26560-02 雙層紗布手帕（33×31cm）

點與線模樣製作所（家鄉）
棉 100% / 愛媛縣

26561-01 雙層紗布洗臉巾（88×31cm）
26560-01 雙層紗布手帕（33×31cm）

點與線模樣製作所（紫陽花）
棉 100% / 愛媛縣

26561-04 雙層紗布洗臉巾（88×31cm）
26560-04 雙層紗布手帕（33×31cm）

點與線模樣製作所（寂靜植物）
棉 100% / 愛媛縣

26561-03 雙層紗布洗臉巾（88×31cm）
26560-03 雙層紗布手帕（33×31cm）

點與線模樣製作所（小花園）
棉 100% / 愛媛縣

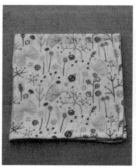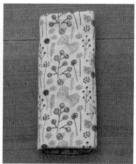

26561-05 雙層紗布洗臉巾（88×31cm）
26560-05 雙層紗布手帕（33×31cm）

點與線模樣製作所（樹叢）
棉 100% / 愛媛縣

岡理惠子

1981 年生於北海道。
2003 年北海道東海大學藝術工學院畢業。研究威廉莫里斯的「柳枝」。
2005 年北海道東海大學研究所畢業。mina perhonen 設計獎產品部門入賞。
2008 年開始「點與線模樣製作所」的活動。
以北海道札幌市為據點，在日本各地的個展、手工藝展等發表以自身生活情景為主題的織品。
2014 年在札幌市開設實體店面。
2017 年著作《ten to sen 的模樣製作》改訂本出版。
http://www.tentosen.info/

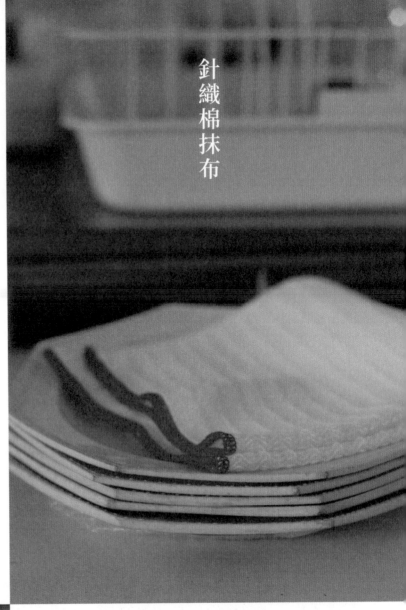

針織棉抹布

擦拭餐具時……

因為是針織製品，不同於布帛，重疊數塊抹布所產生的彈力，用起來相當順手。吸水量也比布帛多，可擦拭許多餐具。

清洗餐具時……

若用來清洗餐具，因為比較薄，手指能夠隔著抹布仔細搓洗鍋蓋邊緣或背面，把髒污清得一乾二淨。

而且，乾燥速度比海綿快，細菌不易繁殖，使用上衛生安心。

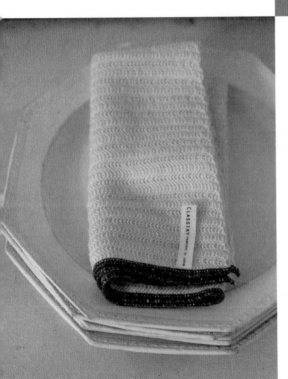

11253-02
針織棉抹布（駝）
36×36cm／棉 100%
和歌山縣

11253-01
針織棉抹布（白）
36×36cm／棉 100%
和歌山縣

敏感性肌膚專用澡巾

這款澡巾的主要原料是玉米的聚乳酸纖維（玉米纖維）。優點是搓出來的泡沫細緻，蓬鬆有彈性。使用弱酸性的玉米纖維，採用日本技術的編法，只會去除多餘的皮脂髒污，不會讓肌膚失去潤澤，洗完清爽舒適。膚觸柔軟，敏感性肌膚的人或年紀小的孩子也能安心使用。

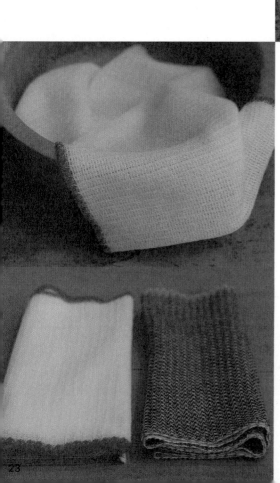

11254-02
敏感性肌膚專用澡巾（深藍）
90×23cm／聚乳酸 78 %、棉
22%／和歌山縣

11254-01
敏感性肌膚專用澡巾（白）
90×23cm／聚乳酸 83 %、棉
17%／和歌山縣

鬆餅紋三層紗布毛巾

自古以來，被日本人當作夏季浴巾使用的和製紗布毛巾。因為比較薄，用起來很合手，膚觸涼爽舒適。沒有毛絨，折疊後不佔空間，洗了很快就會乾，方便使用。但，有個缺點是粗孔紗布的吸水量稍嫌不足，擦完濕答答的身體，毛巾也會變得很濕。

難道沒辦法做出舒適好用、吸水力佳的紗布毛巾嗎？反覆試做的結果，完成了中間層為凹凸立體織紋的三層紗布毛巾。「鬆餅紋三層紗布毛巾」的吸水性評價指數（※注1）竟是普通雙層紗布毛巾的三‧八倍（※注2）。

在倉敷意匠今治紗布系列的眾多商品之中，這是頗有自信之作！

（※注1）一般財團法人 日本毛巾檢查協會的調查

（※注2）本公司製品的比較

28483-01
鬆餅紋三層紗布浴巾（白）
28483-02
鬆餅紋三層紗布浴巾（麻灰）

140×68cm / 棉 100%
畫·長野縣 / 製造·愛媛縣

田所真理子小姐為毛巾繪製的紙帶，名為「臀部風光」與「胸部風光」。聽起來好浪漫。不過，仔細看就覺得很奇幻。包裝洋溢田所風格的浴巾，送禮自用兩相宜。

田所真理子

1973 年生於宮城縣仙台市，長於愛知縣豐橋市。
1996 年進入長澤節設計學院（Setsu mode seminar）。
2003 年移居至長野縣松本市。
2005 年開設「tadokoragaro」。

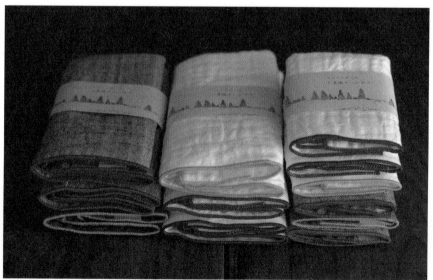

左上起：
鬆餅紋三層紗布手帕
28484-06（麻灰×棕）
28484-04（麻灰×艾草綠）
28484-05（麻灰×灰）

中央上起：
鬆餅紋三層紗布手帕
28484-01（白×芥黃）
28484-02（麻灰×葡萄紫）
28484-03（麻灰×暗綠）

33×33cm / 棉 100%
畫·長野縣 / 製造·愛媛縣

右上起：
鬆餅紋三層紗布小手帕
28485-02（白×葡萄紫）
28485-03（白×暗綠）
28485-01（白×芥黃）
28485-06（麻灰×棕）
28485-05（麻灰×灰）
28485-04（麻灰×艾草綠）

21×21cm / 棉 100%
畫·長野縣 / 製造·愛媛縣

杉綾織紗布毛巾

衫綾織紗布分為兩種：蓬鬆具分量感的雙層紗布、輕薄透氣的單層紗布。

兩者皆為100％純棉，肌膚觸感與吸水性絕佳。

而且，配合用途推出三種尺寸，請依個人喜好挑選，自由使用。

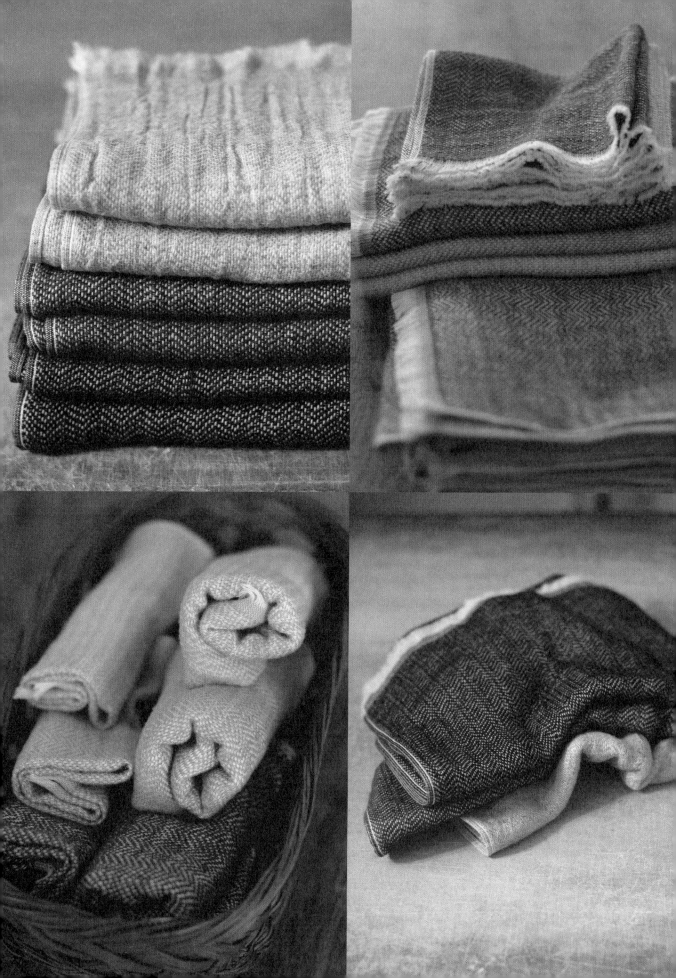

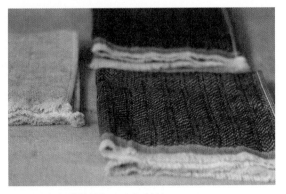

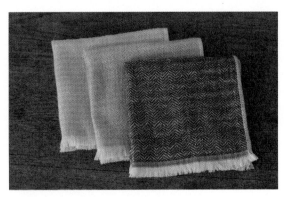

28480-01 杉綾織紗布 小毛巾（藍）
28480-02 杉綾織紗布 小毛巾（黑）
28480-04 杉綾織紗布 小毛巾（原色）
30×32cm / 棉 100% / 愛媛縣

28491-01 杉綾織紗布 小毛巾 薄款（灰）
28491-02 杉綾織紗布 小毛巾 薄款（駝）
28491-03 杉綾織紗布 小毛巾 薄款（棕）
30×32cm / 棉 100% / 愛媛縣

28492-03 杉綾織紗布 洗臉巾 薄款（棕）
28493-03 杉綾織紗布 圍巾 薄款（棕）
86×32cm /145×32cm
棉 100% / 愛媛縣

28492-02 杉綾織紗布 洗臉巾 薄款（駝）
28493-02 杉綾織紗布 圍巾 薄款（駝）
86×32cm /145×32cm
棉 100% / 愛媛縣

28492-01 杉綾織紗布 洗臉巾 薄款（灰）
28493-01 杉綾織紗布 圍巾 薄款（灰）
86×32cm /145×32cm
棉 100% / 愛媛縣

28481-04 杉綾織紗布 洗臉巾（原色）
28482-04 杉綾織紗布 圍巾（原色）
86×32cm /145×32cm
棉 100% / 愛媛縣

28481-02 杉綾織紗布 洗臉巾（黑）
28482-02 杉綾織紗布 圍巾（黑）
86×32cm /145×32cm
棉 100% / 愛媛縣

28481-01 杉綾織紗布 洗臉巾（藍）
28482-01 杉綾織紗布 圍巾（藍）
86×32cm /145×32cm
棉 100% / 愛媛縣

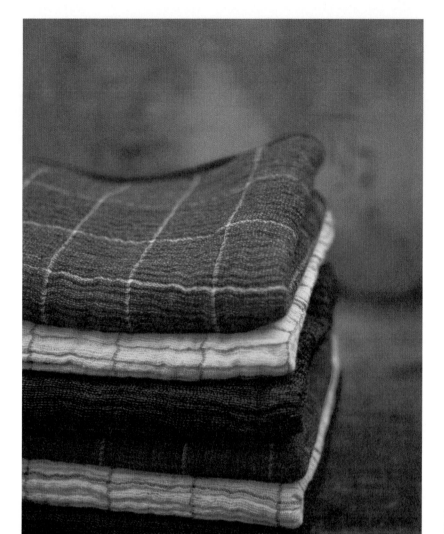

皺紗毛巾

佈滿皺摺的可愛皺紗布吸汗性佳，凹凸的表面與身體肌膚接觸的面積減少，即使是春夏系列也不感悶熱，舒爽透氣是其特徵。

28486-01
皺紗毛巾手帕（黑）
28486-02
皺紗毛巾手帕（藍格紋）
28486-03
皺紗毛巾手帕（原色格紋）
33×33cm／棉100%／愛媛縣

28487-01
皺紗洗臉巾（黑）
28487-02
皺紗洗臉巾（藍格紋）
28487-03
皺紗洗臉巾（原色格紋）
80×33cm／棉100%／愛媛縣

28488-01
皺紗圍巾（黑）
28488-02
皺紗圍巾（藍格紋）
28488-03
皺紗圍巾（原色格紋）
114×33cm／棉100%／愛媛縣

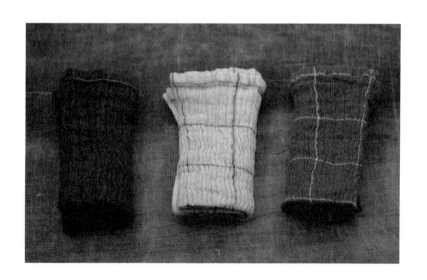

中川政七商店的蚊帳布巾

mitsou 小姐 ×

「中川政七商店」製作的純棉蚊帳布巾「花布巾」獲得二〇〇八年度優良設計大獎（Good Design）的金獎。不過是一條方形布巾，為何能獲得設計大獎呢？

「除了活用需求量減少的蚊帳布振興地方發展的構想，最大的魅力在於布本身，大且薄，還很強韌。大的薄布巾適用各種形狀、尺寸的器皿，折疊使用的吸水性佳，攤開後很快就會乾，具備雙重機能」該獎的評審員這麼說道。將奈良縣特產的蚊帳布重新美化並強調機能性是得獎的關鍵。除了擦拭，蚊帳布巾還有過濾、罩掛、鋪墊、包覆、遞交等多種用途，最後還能當成抹布，可以用很久。而且，在水裡可揉成小團方便清洗，去污效果也很好，用過都愛不釋手。

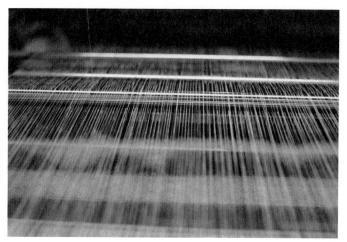

繃緊的經線不斷被吸入。「舊式織機雖然費時,能夠織出細密工整的成品,這比什麼都令人開心」廠長如是說。

可容納 3000 公尺長布的巨大染槽。據說這兒是奈良縣最後一家染蚊帳布的工廠。

圖片提供／Eddy Omura

奧村麻利子（mitsou）

1973 年生於福岡縣。以布作小物作家、插畫家的雙重身份活躍於雜誌、廣告等領域。著有《簡樸生活》一書（WAVE 出版）。個人網頁「mistou 的 AHARE」http://www.mitsou.org/

倉敷意匠委託中川政七商店染製 mitsou 小姐喜歡的 5 種顏色,加縫可掛在廚房掛鉤的掛帶,做成原創蚊帳布巾。

嶄新色彩的布巾,套上有 mitsou 小姐插畫的封條,非常適合當作禮物。另外也做了蚊帳布毛巾,越用越柔軟的質感,請務必試看。

45615-01
mitsou 蚊帳布巾・大（白）
45615-02
mitsou 蚊帳布巾・大（藍灰）
45615-03
mitsou 蚊帳布巾・大（天空藍）
45615-04
mitsou 蚊帳布巾・大（青瓷藍）
45615-05
mitsou 蚊帳布巾・大（桃粉）
58×58cm / 棉 100% / 奈良縣

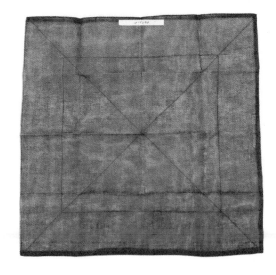

45616-01
mitsou 蚊帳布巾・小（白）
45616-02
mitsou 蚊帳布巾・小（藍灰）
45616-03
mitsou 蚊帳布巾・小（天空藍）
45616-04
mitsou 蚊帳布巾・小（青瓷藍）
45616-05
mitsou 蚊帳布巾・小（桃粉）
38×38cm / 棉 100% / 奈良縣

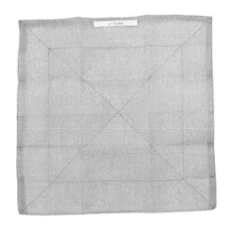

45617- 01
mitsou 蚊帳布毛巾（白）
45617-02
mitsou 蚊帳布毛巾（藍灰）
45617-03
mitsou 蚊帳布毛巾（天空藍）
45617-04
mitsou 蚊帳布毛巾（青瓷藍）
45617-05
mitsou 蚊帳布毛巾（桃粉）
80×31cm / 棉 100% / 奈良縣

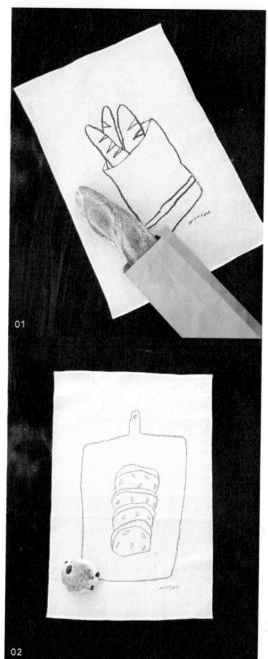

01

02

mitsou的
「愛麵包」漂白棉布巾

委託濱松市的染廠以手捺染方式，
將mitsou小姐的插畫染印在漂白棉布上。
插畫的主題是「愛麵包」。
除了擦拭杯盤，也可用來去除蔬菜的水分、炊蒸食物，
或是當作招待重要貴賓的擦手巾等。

45618-01
愛麵包 漂白棉布巾（長棍麵包）
45618-02
愛麵包 漂白棉布巾（麵包切板與麵包）
45618-03
愛麵包 漂白棉布巾（餐包）
34×5cm / 棉100%（總理棉）/ 手捺染 / 奈良縣

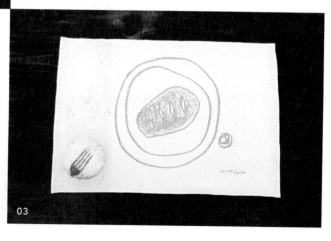

03

04

05

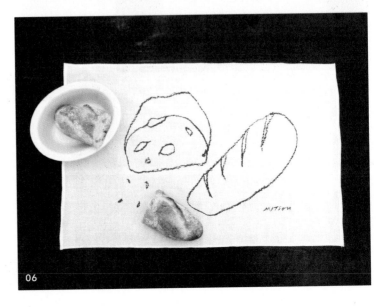

06

45618-04
愛麵包 漂白棉布巾（大麵包）
45618-05
愛麵包 漂白棉布巾（甜甜圈）
45618-06
愛麵包 漂白棉布巾（2 個麵包）
34×5cm / 棉 100%（總理棉）
手捻染 / 奈良縣

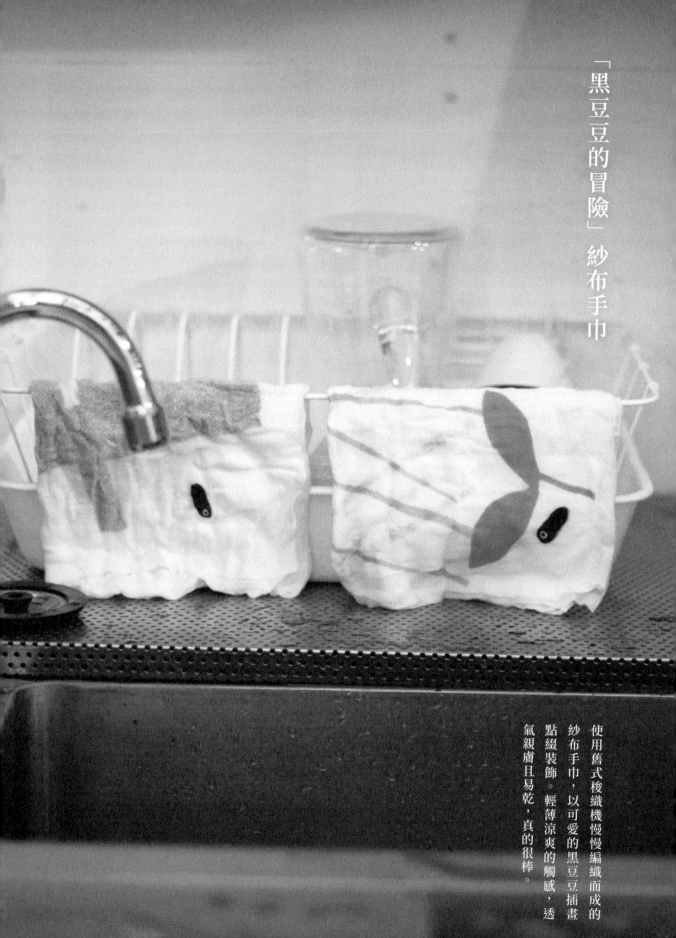

「黑豆豆的冒險」紗布手巾

使用舊式梭織機慢慢編織而成的
紗布手巾，以可愛的黑豆豆插畫
點綴裝飾。輕薄涼爽的觸感，透
氣親膚且易乾，真的很棒。

45631-01
mitsou 黑豆豆的冒險
紗布手巾（湯匙）
100×34cm / 棉 100% / 和歌山縣

45631-02
mitsou 黑豆豆的冒險
紗布手巾（檸檬）
100×34cm / 棉 100% / 和歌山縣

45631-03
mitsou 黑豆豆的冒險
紗布手巾（躲雨）
100×34cm / 棉 100% / 和歌山縣

今治毛巾

愛媛縣今治市是日本最大的毛巾產地，產量佔五成以上。受惠於溫暖的風土氣候與豐沛的地下水源，加上當地女性的勤奮，立地條件優越的今治市，自江戶時代已是遠近馳名的棉織物產地。

然而，現在日本市售的毛巾約八成是輸入品。有別於過去，亞洲地區的生產技術正急速進步中。以往訴求品質差異的競爭似乎面臨了困境。那麼，今治毛巾究竟有何應變之道呢？

「堅持做到日本人使用的毛巾是日本人製造」——為倉敷意匠製造品牌毛巾的 ORIM（股）公司這麼說道。

「最清楚使用感受的微妙差異，以及適合每個人生活習慣的種類，還是我們自己對吧。以前的職人應該都是秉持著這樣的理念創作物品。在經歷了東西做出來都賣得掉的時代後，人們捨棄了那樣的理念。我們必須回歸職人的心態才行。」

觸感柔細、去污效果佳而受到好評的「嬰兒用澡巾」曾在紐約的生活用品展獲得衛浴用品的首獎。

另外，針對敏感膚質的成人女性也製作出「女性專用澡巾」。

以紅線與掛帶當作倉敷意匠出品的標記。

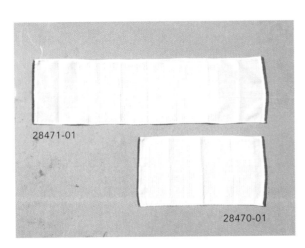

28471-01 女性專用澡巾
25×95cm / 棉 100% / 愛媛縣

28470-01 嬰兒用澡巾
25×50cm / 棉 100% / 愛媛縣

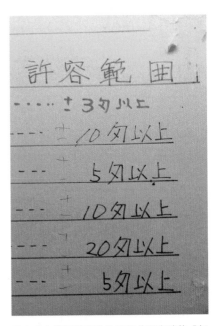

日本毛巾業界使用的計算單位是古時的「匁（もんめ，monme）」。業者開價不是說100條多少錢，而是100匁多少錢。3.75g為1匁，1200匁為1玉，40玉為1梱（こおり，koori）。

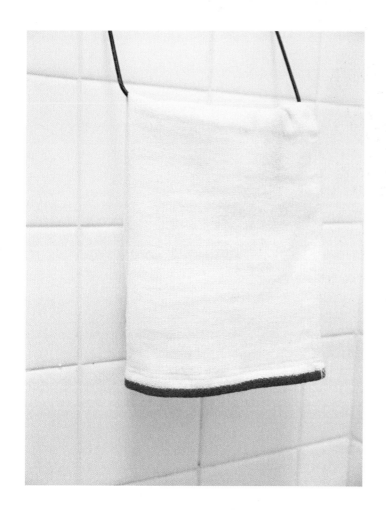

這款是無毛絨的紗布薄巾。相當合手，觸感明確，細微的部分也能仔細擦拭。不佔空間，收納輕鬆，出門也方便攜帶。

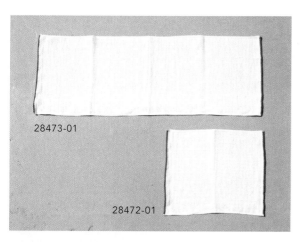

28473-01 今治紗布洗臉巾
32×85cm / 棉 100% / 愛媛縣

28472-01 今治紗布方巾
32×37cm / 棉 100% / 愛媛縣

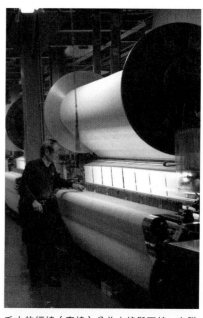

毛巾的經線（直線）分為上線與下線。在職人頭上的是捲上線的織軸，腳邊的是捲下線的織軸。

皺皺的可愛感皺紗毛巾

當作衛浴間的毛巾、廚房的抹布，或是餐具墊，也可當成短圍巾。

28478-02
皺紗長毛巾（紅格紋）
100×16cm / 棉 100% / 愛媛縣

28478-01
皺紗長毛巾（藍格紋）
100×16cm / 棉 95%、亞麻 2.5%、苧麻 2.5% / 愛媛縣

28477-02
皺紗小毛巾（紅格紋）
20×16cm / 棉 100% / 愛媛縣

28477-01
皺紗小毛巾（藍格紋）
20×16cm / 棉 95%、亞麻 2.5%、苧麻 2.5% / 愛媛縣

28478-03
皺紗長毛巾（紅條紋）
100×16cm / 棉 100% / 愛媛縣

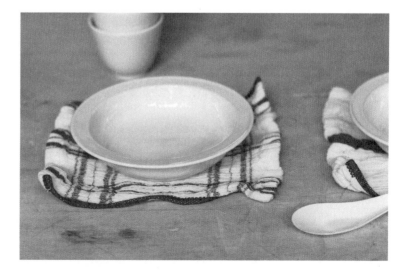

28477-03
皺紗小毛巾（紅條紋）
20×16cm / 棉 100% / 愛媛縣

NORAYA手巾

早安手巾

餐桌
轉啊轉
早上囉

羊與麵包手巾

很久很久以前
不知道是誰
在那片草原撒下金色的種子
於是　麵包來到了這個世界
在奶油融化前
請再稍等一會兒

晚安手巾

在黑暗中
碎步快走　燈亮了
下次夢裡見囉！

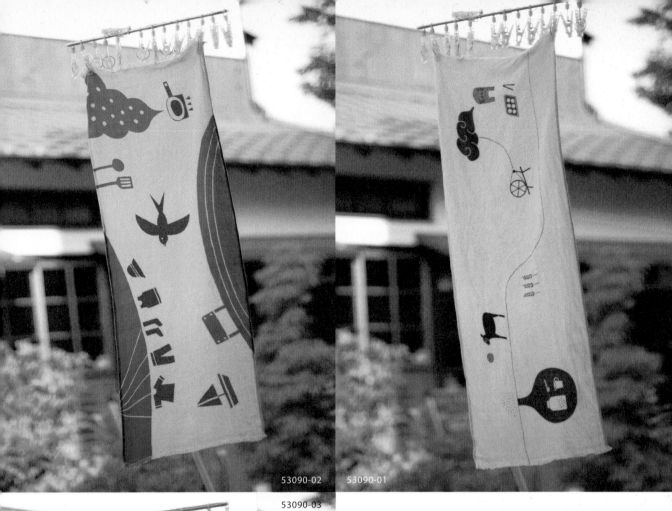

53090-02 53090-01

53090-03

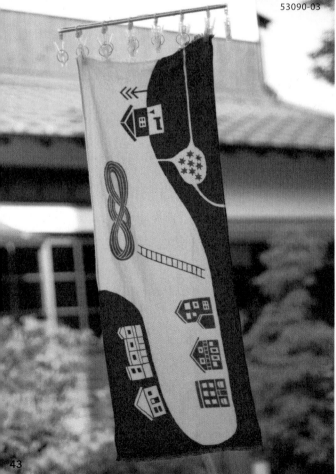

53090-01
NORAYA 厚棉手巾（羊與麵包）
53090-02
NORAYA 厚棉手巾（早安）
53090-03
NORAYA 厚棉手巾（晚安）
33×88cm / 棉 100% / 染料捺染 / 愛媛縣

NORAYA・山本奈穗

東京都出生。
2004 年春季時分，開始使用土顏料製作木版畫，並由
此展開了 NORAYA。
現在暫時停下了木版畫的製作，以鉛筆作畫中。
http://www.ne.jp/asahi/cat/nora

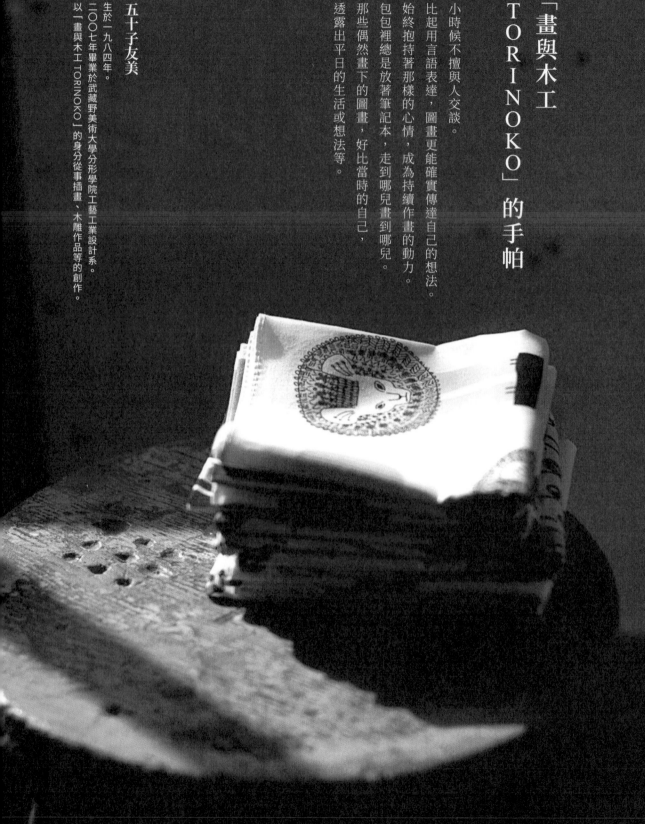

「畫與木工 TORINOKO」的手帕

小時候不擅與人交談。

比起用言語表達，圖畫更能確實傳達自己的想法。

始終抱持著那樣的心情，成為持續作畫的動力。

包包裡總是放著筆記本，走到哪兒畫到哪兒。

那些偶然畫下的圖畫，好比當時的自己，

透露出平日的生活或想法等。

五十子友美

生於一九八四年。
二○○七年畢業於武藏野美術大學分形學院工藝工業設計系。
以「畫與木工 TORINOKO」的身分從事插畫、木雕作品等的創作。

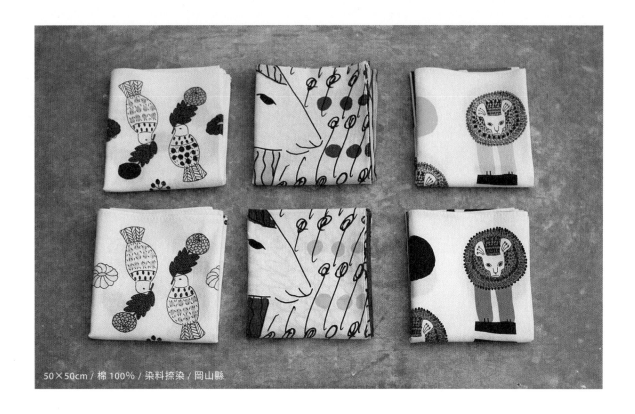

50×50cm / 棉 100% / 染料捺染 / 岡山縣

29930-05
畫與木工 TORINIKO 手帕（綿羊・藍）

29930-03
畫與木工 TORINIKO 手帕（鳥・水藍）

29930-01
畫與木工 TORINIKO 手帕（獅子山）

29930-06
畫與木工 TORINIKO 手帕（綿羊・紅）

29930-04
畫與木工 TORINIKO 手帕（鳥・紅）

29930-02
畫與木工 TORINIKO 手帕（獅子山・夜）

【夜長堂手巾】
關於夜長堂

在「紙品文具」廣獲好評的夜長堂「摩登JAPAN復刻紙」是從大正時代的和服內裏或昭和初期的千代紙等得到靈感的作品。另外，還有一項夜長堂極為喜愛的素材，那就是一九六〇年～七〇年代的日本二手衣。奇異時髦、浪漫夢幻，當時不像現在資訊豐富，對長堂製作成許多紙品。

超乎想像的配色反倒給人新鮮感，那些二手衣的圖案已被夜的布，用水清洗就能洗掉漿

國外滿懷憧憬的人努力發揮想像描繪圖案，創造出超越原創的獨特世界觀，令人驚喜又羨慕。夜長堂常說比起為了熱賣或討人喜歡而做出來的東西，更愛不嘩眾取寵的另類感。其實，隨時都能取得無限資訊的我們相當不自由。藉由復刻讓更多現代人知道過去那些無名設計師的作品，這是夜長堂的工作理念。倉敷意匠從數量龐大的夜長堂精選中選出中意的5件做成手巾。

手巾的染色是用「型染」之一的「注染」完成。不過，什麼是「型染」呢？雖然有些複雜，還是稍做說明。通常染印圖案會使用防染糊，那是塗（染色界稱為「放」）在不想被染色的部分的漿糊。先在不想被染色的部分「放」漿糊後，浸泡染料，「放」漿糊的部分就不會被染料滲透。取出染好

糊，已吸收染料的部分也形成明確的圖案。也就是說，一個圖案只要重複進行數次的「放糊」便可完成數件相同圖案的染布。進行圖案的「放糊」，必須使用裁切出圖案的紙型。使用紙型進行「放糊」的染色方法即「型染」。

明治時代為了提升「浸」染的效率，想出了「注染」這種嶄新的手法。將和服布裁成手巾的長度前，用紙型進行「放糊」並層層交疊綁好，用裝了染料的細嘴壺從上方「注入」染料。同時間，以真空壓縮機吸住交疊於下方的20～30塊布，使染料被快速吸收。另外，也想出進行多色染印時，避免顏色混合的染料倒法，或是防止移染的洗法，這些知識可說是熟練的職人技巧。像這樣採用介於手工藝與量產之間的生產方式完成的手巾，非常接近夜長堂的復刻紙。擁有恰到好處的手作感，

逐一比較又會見到量產品視為瑕疵的微妙差異。那輕微的不一致感相當吸引人。至於為何討人喜歡，實在難以用言語表達。但這種細微差別正是地方小廠專屬的特色。

夜長堂

Tatsuko Inoue（井上タツ子）

1975 年生於大阪。
以自由插畫家的身份展開活動後，
認為日常生活就是一種表現活動，
於是成立了藝術品牌「夜長堂」。
未設實體店面，採買骨董道具的同時，舉辦多元化的活動。
著有《少女摩登圖案帖》（PIE BOOKS 出版）一書。
http://www.yonagadou.com/

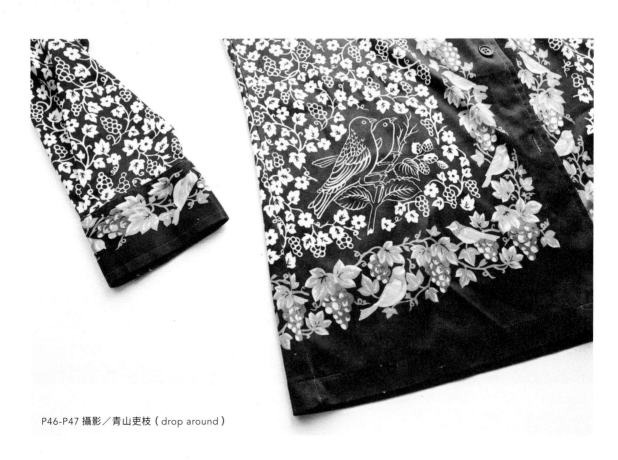

P46-P47 攝影／青山吏枝（drop around）

※ 手染會因為季節的溫度或濕度變化、當日的狀況等，使成品產生微妙差異。
出現某種程度的色不均或暈色是注染的特質，這點請各位諒解。

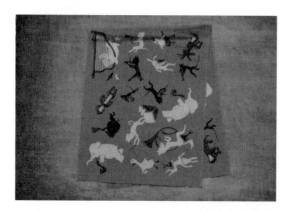

26350-10
夜長堂手巾（樂隊 艾草色）
36×92cm／棉 100%（特岡）／注染／靜岡縣

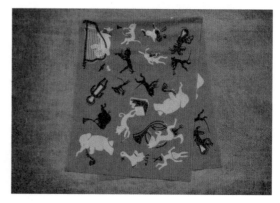

26350-09
夜長堂手巾（樂隊 天藍）
36×92cm／棉 100%（特岡）／注染／靜岡縣

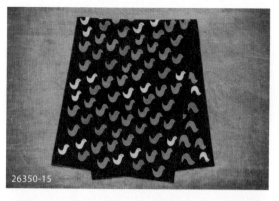

26350-15

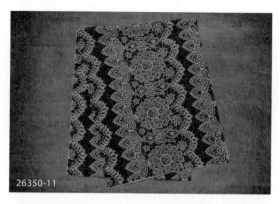

26350-11

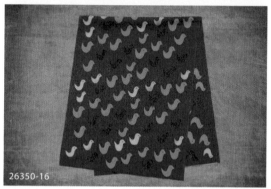

26350-16

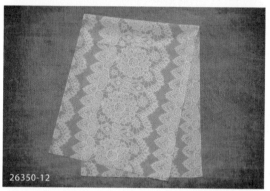

26350-12

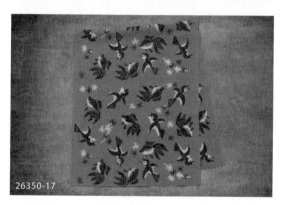

26350-17

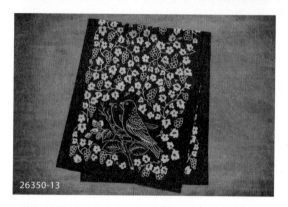

26350-13

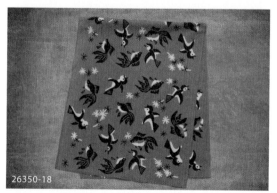

26350-18

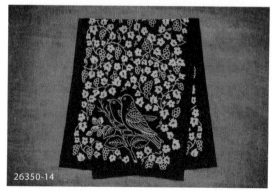

26350-14

26350-15 夜長堂手巾（小雞 藍）
26350-16 夜長堂手巾（小雞 綠）
26350-17 夜長堂手巾（金魚和麻雀 橘黃）
26350-18 夜長堂手巾（金魚和麻雀 鼠灰）
36×92cm／棉 100%（特岡）／注染／靜岡縣

26350-11 夜長堂手巾（蕾絲 紅豆色）
26350-12 夜長堂手巾（蕾絲 黃）
26350-13 夜長堂手巾（浪漫鳥 紅褐）
26350-14 夜長堂手巾（浪漫鳥 深藍）
36×92cm／棉 100%（特岡）／注染／靜岡縣

唐澤明日香的書本包

記得約莫是7〜8年前，曾經委託 ateliers PENELOPE 的唐澤明日香小姐製作包包。

帆布托特包在日本是數家布包老店的招牌商品，因為堅固具機能性，擁有廣大的忠實鐵粉。

但，唐澤小姐的帆布包感覺和那些包有所區隔，除了從未見過的美麗顏色很吸睛，該說是無法言喻的優雅外觀，還是俐落的簡潔感，總之就是非常有型，因此想請她幫忙製作包包。

不過，當時她真的太忙，所以無法接受委託。後來打算製作書本包的時候，再次想起唐澤小姐。

唐澤小姐製作的包包並非多功能的設計。像是無法肩揹卻有小提把的可愛托特包、背帶短卻能貼合背部的外出包等，也許有人覺得這樣的包包用途太少，實際用過之後，發現相當合用，彷彿身體的一部分，結果每天都在使用。

而且，因為去除各種方便的設計，成就了可愛的外形，就算只是隨意擺在椅子上也會看到入迷，這點非常重要。

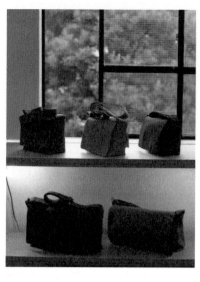

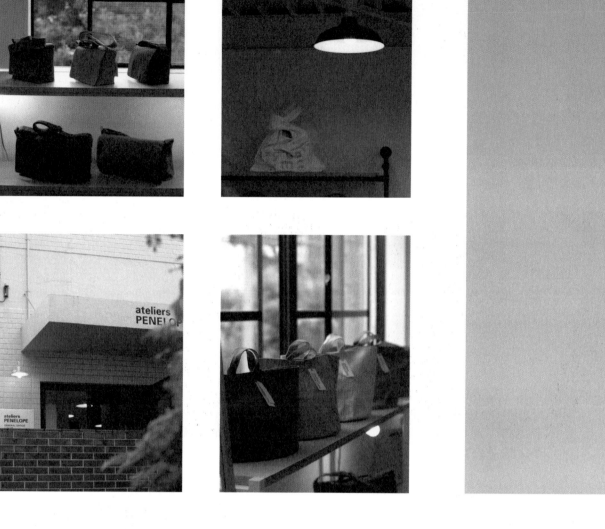

於是，倉敷意匠向她提出製作書本
包的請託，這次她很爽快地答應，終
於實現了多年來的期望。

最後完成的是做了水洗軟化處理的
書本包，以及石蠟加工的硬挺書衣。

兩種都散發著唐澤小姐特有的時尚
感，讓人很想趕快帶書出門，心情跟
著嗨起來。

即使簡單，用過之後變得更有韻味，
這是倉敷意匠引以為傲的傑作。

「通常都是文庫本的尺寸，看到有
B6單行本的尺寸好想要喔」，很高
興聽到有人這麼說。

唐澤明日香

一九六六年生於群馬縣。
一九八四年畢業於文化服裝學院。
曾任職於SAZABY（股），爾後獨立從事創作。
因為迷上軍用卡車的車篷，開始製作以帆布為主
的布包。
一九九六年設立 ateliers PENELOPE
官網：http://www.atelierspenelope.com/

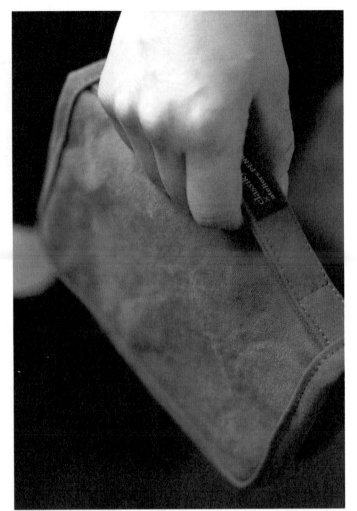

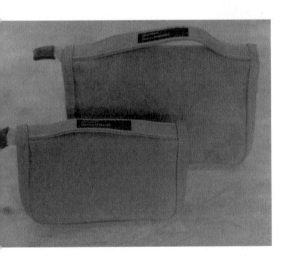

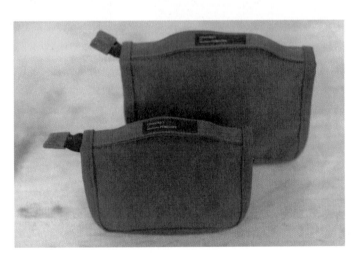

18102-03 ateliers PENELOPE
書本包（文庫本）駝色　展開後：28×18.5cm
18103-03 ateliers PENELOPE
書本包（B6 單行本）駝色　展開後：36×23cm
棉 100% / 水洗加工 / 附筆插、卡片內袋 / 東京都

18102-01 ateliers PENELOPE
書本包（文庫本）深棕　展開後：28×18.5cm
18103-01 ateliers PENELOPE
書本包（B6 單行本）深棕　展開後：36×23cm
棉 100% / 水洗加工 / 附筆插、卡片內袋 / 東京都

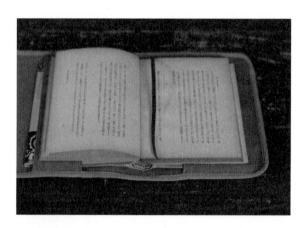

18100-01 ateliers PENELOPE
書衣（文庫本）東方紅
展開後：34×18cm
18101-01 ateliers PENELOPE
書衣（B6 單行本）東方紅
展開後：46×22.5cm
棉 100% / 石蠟加工 / 東京都

18100-02 ateliers PENELOPE
書衣（文庫本）淺綠
展開後：34×18cm
18101-02 ateliers PENELOPE
書衣（B6 單行本）淺綠
展開後：46×22.5cm
棉 100% / 石蠟加工 / 東京都

18100-03 ateliers PENELOPE
書衣（文庫本）土耳其藍
展開後：34×18cm
18101-03 ateliers PENELOPE
書衣（B6 單行本）土耳其藍
展開後：46×22.5cm
棉 100% / 石蠟加工 / 東京都

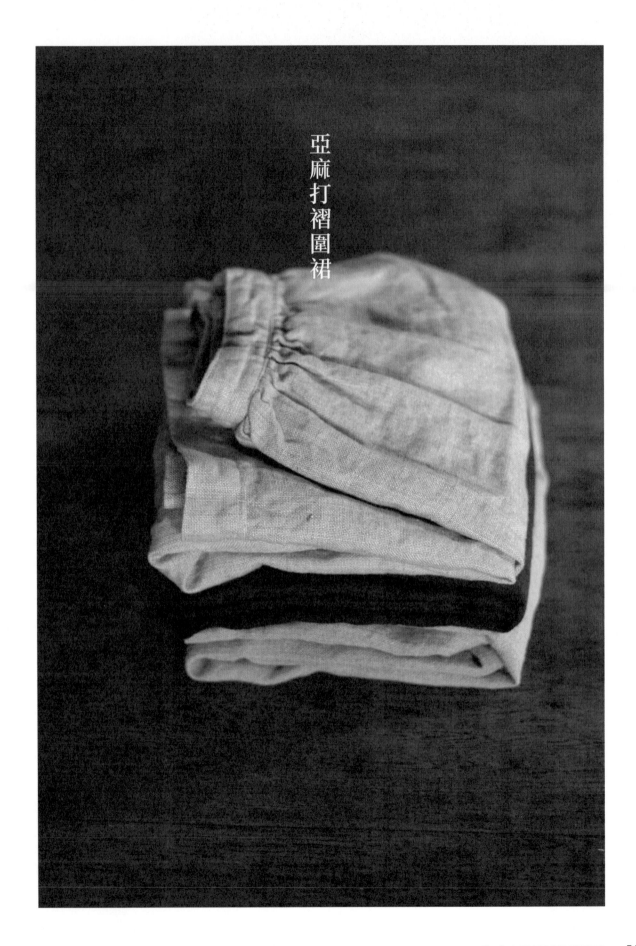

亞麻打褶圍裙

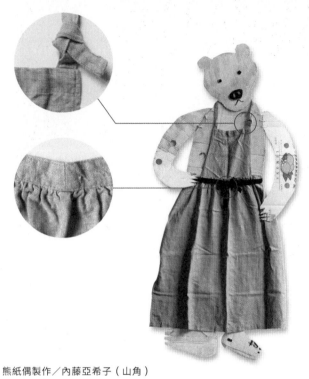

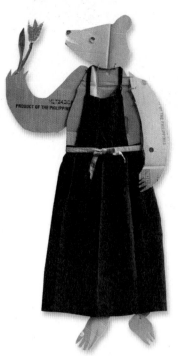

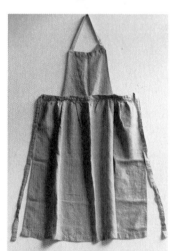

大量打褶、分量感十足的圍裙散發微微的懷舊氣息。分為全身與半身2款。

熊紙偶製作／內藤亞希子（山角）

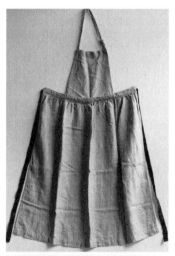

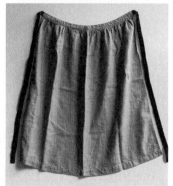

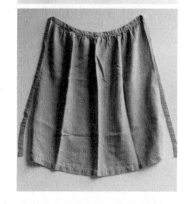

25364-03 亞麻打褶全身圍裙（深藍）
92×108cm／亞麻 100%／岡山縣

25363-03 亞麻打褶半身圍裙（深藍）
92×78cm／亞麻 100%／岡山縣

25364-02 亞麻打褶全身圍裙（淺藍）
92×108cm／亞麻 100%／岡山縣

25363-02 亞麻打褶半身圍裙（淺藍）
92×78cm／亞麻 100%／岡山縣

25364-01 亞麻打褶全身圍裙（原色）
92×108cm／亞麻 100%／岡山縣

25363-01 亞麻打褶半身圍裙（原色）
92×78cm／亞麻 100%／岡山縣

關美穗子的圍裙、圍兜、手帕

因為關美穗子小姐在個展中展出的圍裙實在太好看了，於是請她為倉敷意匠設計原創圖案。

感覺像是某國的民族服裝，又像是以前奶奶穿過的花色，洋溢著濃濃懷舊氣息的關美穗子風格。

圍裙的版型設計出自友田 RUMI 小姐，完成的圍裙相當時尚。

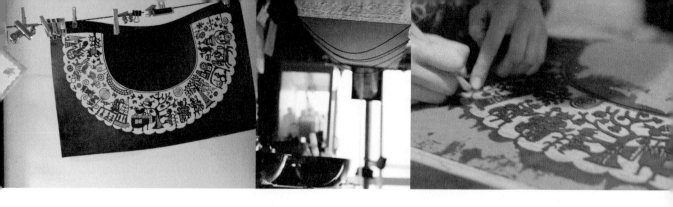

45389-03
關美穗子圍裙（祝福之歌）
68×40cm／亞麻 100%
染料捺染／中央口袋
版型設計：友田 RUMI／千葉縣＋岡山縣

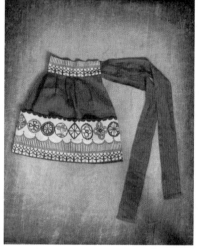

45389-01
關美穗子圍裙（花帶）
78×37cm／本體：亞麻 100%／口袋、綁帶：
棉 70%、亞麻 30%／染料捺染／下擺口袋
版型設計：友田 RUMI／千葉縣＋岡山縣

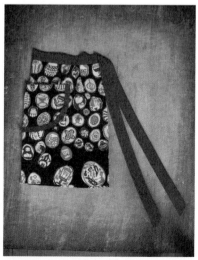

45389-04
關美穗子圍裙（蛋）
62×46cm　亞麻 100%
染料捺染／兩側口袋
版型設計：友田 RUMI／千葉縣＋岡山縣

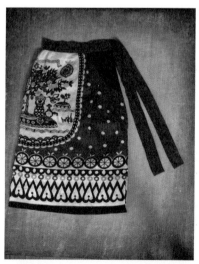

45389-02
關美穗子圍裙（檸檬月亮與橘子太陽）
80×60cm／亞麻 100%
染料捺染／兩側口袋
版型設計：友田 RUMI／千葉縣＋岡山縣

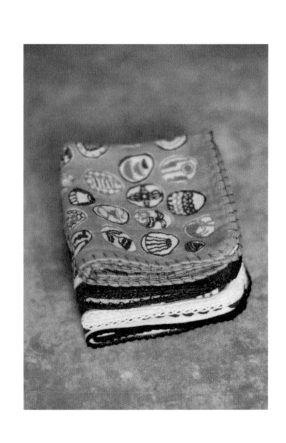

生產賀禮的圍兜和小手帕

使用正面是紗布、背面是毛絨的厚毛巾布
做成圍兜和小手帕。

因為和圍裙是相同圖案，看起來就像穿著可愛的親子裝。

如果不知道該送什麼給產後的媽媽，
這是很棒的選擇。

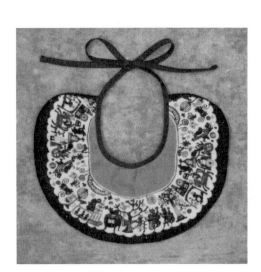

45387-03
關美穗子絨棉圍兜（祝福之歌）
20×26cm / 棉 100% / 染料捺染
版型設計：友田 RUMI / 愛媛縣

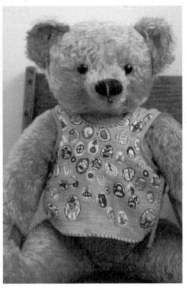
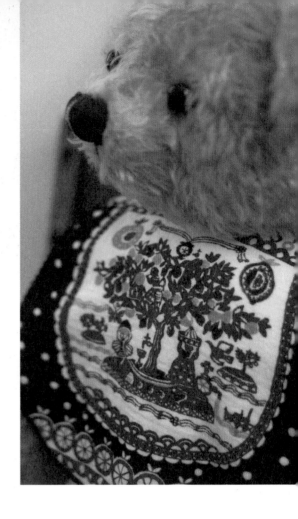

當孩子長大不需要使用圍兜的時候，
還可以當作領片穿搭。

45387-01
關美穗子絨棉圍兜（花帶）
12.5×60cm／棉 100%／染料捺染
版型設計：友田 RUMI／愛媛縣

45387-04
關美穗子絨棉圍兜（蛋）
27×27cm／棉 100%／染料捺染
版型設計：友田 RUMI／愛媛縣

45387-02
關美穗子絨棉圍兜（檸檬月亮與橘子太陽）
25×24cm／棉 100%／染料捺染
版型設計：友田 RUMI／愛媛縣

45388-04
關美穗子絨棉小手帕（蛋）
26×26cm / 棉 100%
染料捺染 / 愛媛縣

45388-03
關美穗子絨棉小手帕（祝福之歌）
26×26cm / 棉 100%
染料捺染 / 愛媛縣

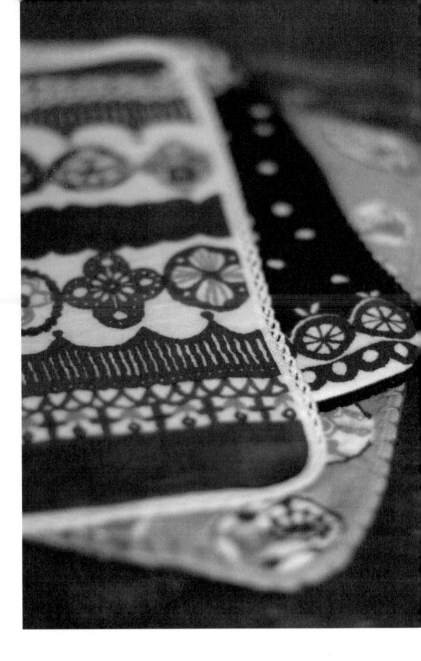

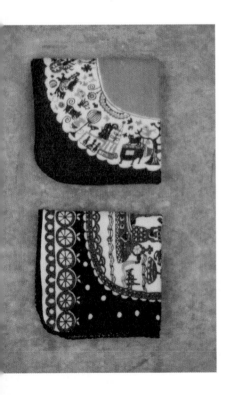

45388-02 關美穗子絨棉小手帕
（檸檬月亮與橘子太陽）
26×26cm / 棉 100%
染料捺染 / 愛媛縣

45388-01
關美穗子絨棉小手帕（花帶）
26×26cm / 棉 100%
染料捺染 / 愛媛縣

40112-01 關美穗子
雙層紗布洗臉巾（樓梯）深棕
40112-02 關美穗子
雙層紗布洗臉巾（樓梯）土黃
40112-03 關美穗子
雙層紗布洗臉巾（樓梯）深藍
32×78cm / 棉 100％ / 染料捺染 / 愛媛縣

〈生活用品〉

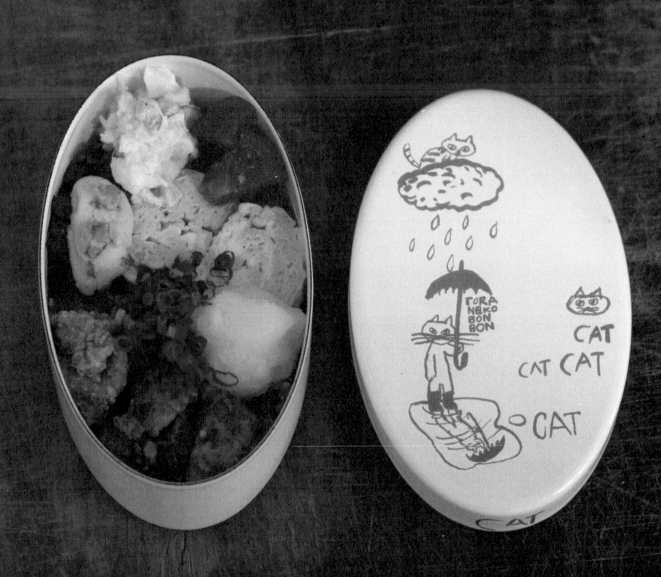

虎斑貓蹦蹦的
琺瑯便當盒

旅行餐廳「虎斑貓蹦蹦」的負責人中西直子小姐，在其著作《記憶的 MonPetit》（二○一三年，Galerie 百草出版）的開頭這麼寫道：

「地震發生至今兩星期了，什麼事都做不了，內心滿是歉意。地震後，我問朋友需要什麼幫助，朋友說『每天畫動物的畫寄給我』。於是，我決定慢慢去做自己能做得到的事。二○一一年三月二七日」

每天畫一張畫，被點綴其中的耀眼話語感動，或是被無意義的對話逗笑，進而深切感受到畫擁有的神奇力量。

有了想做琺瑯便當盒的念頭時，腦中立刻浮現「想請中西小姐畫虎斑貓蹦蹦」的想法。有廚師身分的中西小姐，畫出來的虎斑貓蹦蹦肯定很適合全白的便當盒。

雖然「虎斑貓蹦蹦」每天都很忙，幸運的是，八個月後中西小姐有空檔可以幫忙繪圖。於是，趕緊著手便當盒的製作。

當初委託中西小姐繪圖時，便當盒是打算做成蛋型，那時完全沒想到這種形狀的琺瑯便當盒有多難做。

不鏽鋼或鋁製的蛋型便當盒並不少見，我想即使成本略高，應該馬上就能完成。然而，目前在日本願意接受少量的琺瑯鋼板衝壓加工的工廠寥寥無幾，況且根本找不到製作琺瑯鋼板衝壓模的工廠。

至今仍想不透為何找不到？只知道做成圓形的話沒問題，橢圓形在精準度上有困難，就算做得出來，一個模子就要五百萬日圓。五、五、五百萬！

出乎意料的狀況接連發生，半年內跑遍日本全國，接洽了數家工廠，好不容易找到方法時，只剩下兩個月的時間。在兩個月內完成模子，試作鋼板、微調模子，重新試作後，鍍上琺瑯。

最後，總算是完成了。沒有插畫的便當盒，選擇喜歡的顏色做了六款。將做好的便當盒擺在眼前時，內心不禁感慨也太美了吧！

除了便當盒，也做了琺瑯馬克杯。

中西直子

一九七三年生於高知縣的料理家。創立旅行餐廳「虎斑貓蹦蹦」，《動物新聞》的總編兼發行人。

〈琺瑯製品的特徵〉

琺瑯是在金屬表面以高溫鍍上一層玻璃質釉藥。

具有絕佳的耐熱性與耐酸性，最適合用來保存烹調過的料理。

另外，厚實的本體加上熱傳導率低的琺瑯層，保溫效果高，料理不易變冷也是其特徵。

而且，玻璃質表面光滑易清洗，吸附性低，不易沾附氣味。

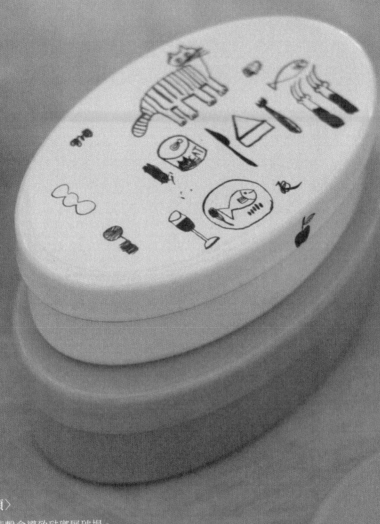

〈使用注意事項〉

• 碰撞或摔落等衝擊會導致琺瑯層破損。

• 請勿微波爐加熱，以免造成微波爐故障或火災。

• 使用後，請以海綿沾中性清潔劑清洗、晾乾。請勿使用金屬刷或去污粉，
　以免磨損表面。

• 邊緣的黑色部分是琺瑯的底漆，切面的底漆已擦除，呈現基底外露的狀態。
　這並非商品構造的瑕疵，請安心使用。另外，放在窯中燒製時是倒置排列
　的狀態，所以邊緣可能留下細微痕跡，這點敬請諒解。

• 因為琺瑯的基底是鋼板，根據使用或保存狀況，可能出現生鏽的情況。為
　防止生鏽範圍擴大，平時多使用、清洗，用軟布頻繁擦拭。經常擦拭會在
　表面形成氧化膜，使露出的部分不易生鏽。假如生鏽部分很明顯，用軟布
　沾橄欖油擦拭會有不錯的效果。

• 邊緣的黑色部分特別容易生鏽，為防止生鏽範圍擴大，請勿將清洗後尚未
　乾燥的邊緣與其他琺瑯或器具重疊。

99101-03
橢圓琺瑯便當盒 S（淺蔥鼠）
15.8×9.6×5cm／容量：430ml
99102-03
橢圓琺瑯便當盒 M（淺蔥鼠）
17.6×10.7×5.7cm／容量：630ml
鋼板琺瑯／三重縣

99101-02
橢圓琺瑯便當盒 S（灰白）
15.8×9.6×5cm／容量：430ml
99102-02
橢圓琺瑯便當盒 M（灰白）
17.6×10.7×5.7cm／容量：630ml
鋼板琺瑯／三重縣

99101-01
橢圓琺瑯便當盒 S（白）
15.8×9.6×5cm／容量：430ml
99102-01
橢圓琺瑯便當盒 M（白）
17.6×10.7×5.7cm／容量：630ml
鋼板琺瑯／三重縣

99101-06
橢圓琺瑯便當盒 S（紅豆色）
15.8×9.6×5cm／容量：430ml
99102-06
橢圓琺瑯便當盒 M（紅豆色）
17.6×10.7×5.7cm／容量：630ml
鋼板琺瑯／三重縣

99101-05
橢圓琺瑯便當盒 S（鼠灰）
15.8×9.6×5cm／容量：430ml
99102-05
橢圓琺瑯便當盒 M（鼠灰）
17.6×10.7×5.7cm／容量：630ml
鋼板琺瑯／三重縣

99101-04
橢圓琺瑯便當盒 S（灰櫻）
15.8×9.6×5cm／容量：430ml
99102-04
橢圓琺瑯便當盒 M（灰櫻）
17.6×10.7×5.7cm／容量：630ml
鋼板琺瑯／三重縣

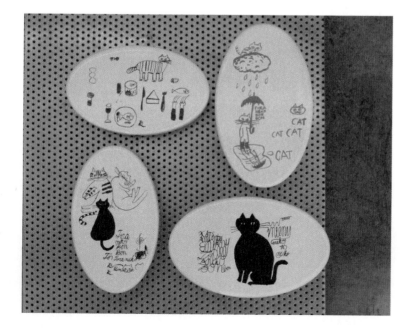

A	C
B	D

99202-01
虎斑貓蹦蹦 琺瑯便當盒 M（圖案 C）
99202-02
虎斑貓蹦蹦 琺瑯便當盒 M（圖案 D）
17.6×10.7×5.7cm／容量：630ml

99201-01
虎斑貓蹦蹦 琺瑯便當盒 S（圖案 A）
99201-02
虎斑貓蹦蹦 琺瑯便當盒 S（圖案 B）
15.8×9.6×5cm／容量：430ml
鋼板琺瑯／三重縣

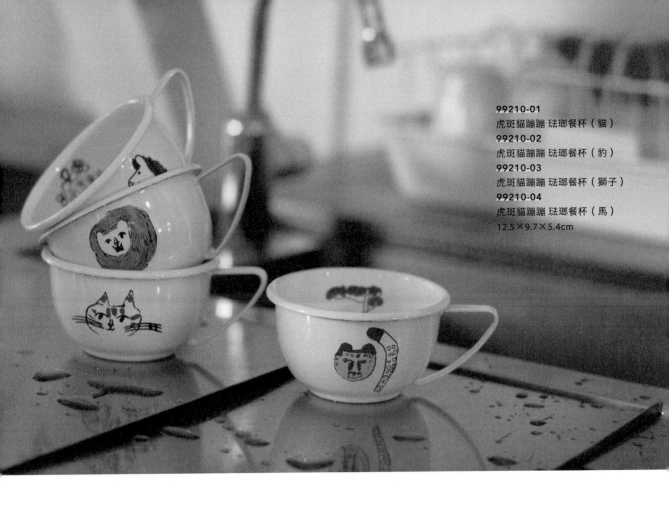

99210-01
虎斑貓蹦蹦 琺瑯餐杯（貓）
99210-02
虎斑貓蹦蹦 琺瑯餐杯（豹）
99210-03
虎斑貓蹦蹦 琺瑯餐杯（獅子）
99210-04
虎斑貓蹦蹦 琺瑯餐杯（馬）
12.5×9.7×5.4cm

虎斑貓蹦蹦的
營養午餐

99208-03
虎斑貓蹦蹦 琺瑯湯碗（獅子）
Ø13×5.5cm

99208-01
虎斑貓蹦蹦 琺瑯湯碗（貓）
Ø13×5.5cm

99208-04
虎斑貓蹦蹦 琺瑯湯碗（馬）
Ø13×5.5cm

99208-02
虎斑貓蹦蹦 琺瑯湯碗（豹）
Ø13×5.5cm

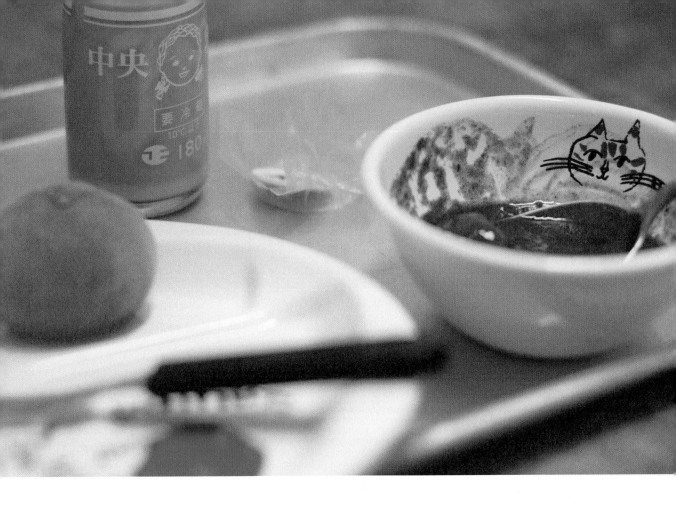

99209-04
虎斑貓蹦蹦 琺瑯麵包盤（馬）
Ø17×1.6cm

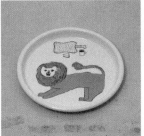

99209-03
虎斑貓蹦蹦 琺瑯麵包盤（獅子）
Ø17×1.6cm

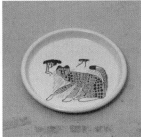

99209-02
虎斑貓蹦蹦 琺瑯麵包盤（豹）
Ø17×1.6cm

99209-01
虎斑貓蹦蹦 琺瑯麵包盤（貓）
Ø17×1.6cm

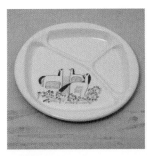

99210-04
虎斑貓蹦蹦 琺瑯大餐盤（馬）
Ø23.8×1.9cm

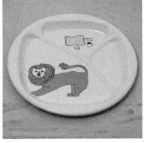

99210-03
虎斑貓蹦蹦 琺瑯大餐盤（獅子）
Ø23.8×1.9cm

99210-02
虎斑貓蹦蹦 琺瑯大餐盤（豹）
Ø23.8×1.9cm

99210-01
虎斑貓蹦蹦 琺瑯大餐盤（貓）
Ø23.8×1.9cm

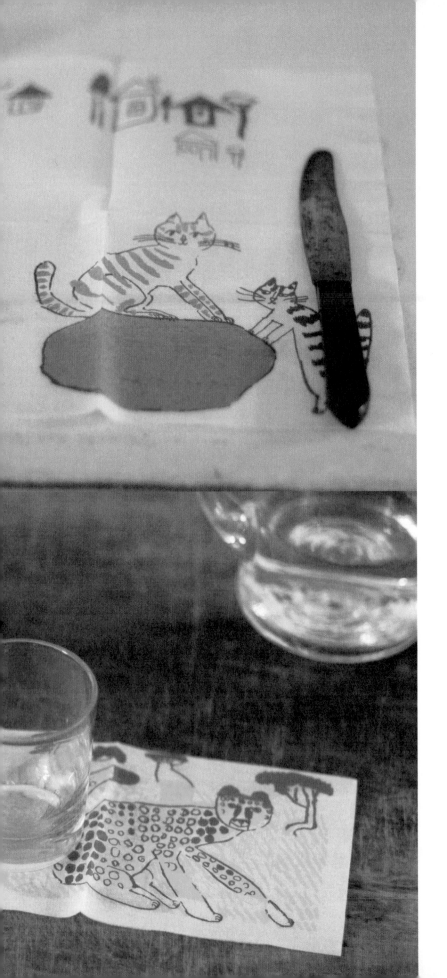

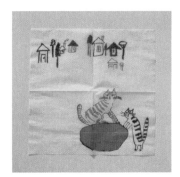

99205-01
虎斑貓蹦蹦 餐巾紙（貓）
25×25cm

99205-02
虎斑貓蹦蹦 餐巾紙（豹）
25×25cm

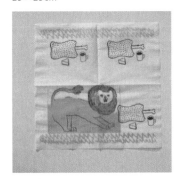

99205-03
虎斑貓蹦蹦 餐巾紙（獅子）
25×25cm

99205-04
虎斑貓蹦蹦 餐巾紙（馬）
25×25cm

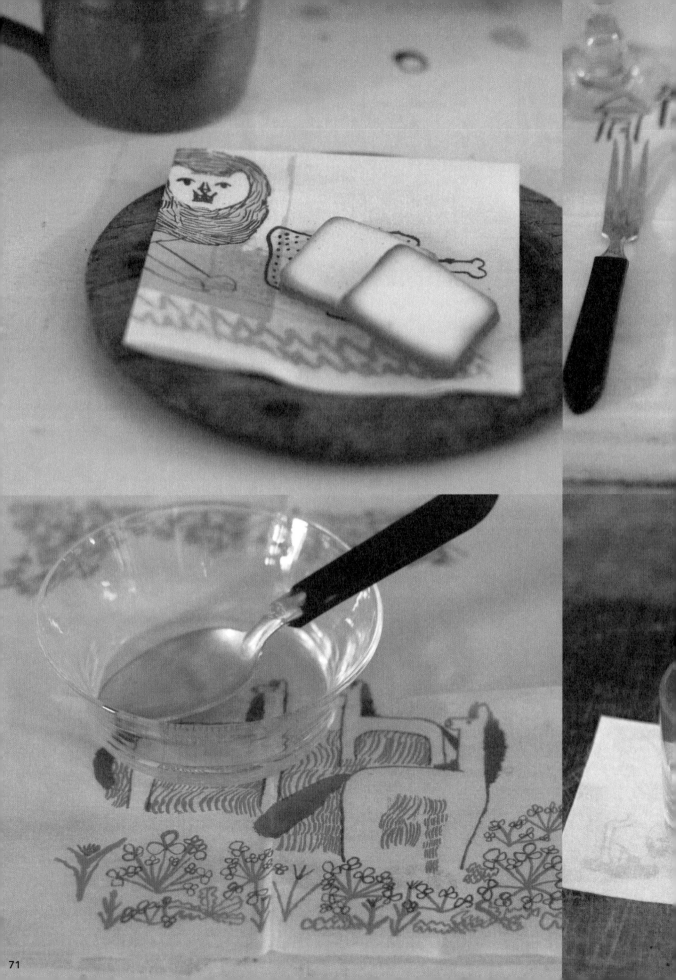

mitsou 便當盒

便當盒的插畫出自 mitsou 小姐之手。

不同於膠條盒蓋的便當盒，

琺瑯便當盒

無法裝有湯汁的料理。

雖然不太方便，

因為很可愛，所以能夠接受。

也可當作奶油盒

或裁縫盒使用。

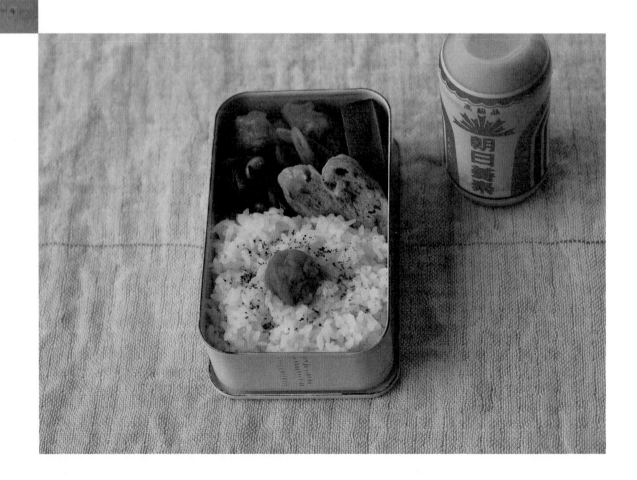

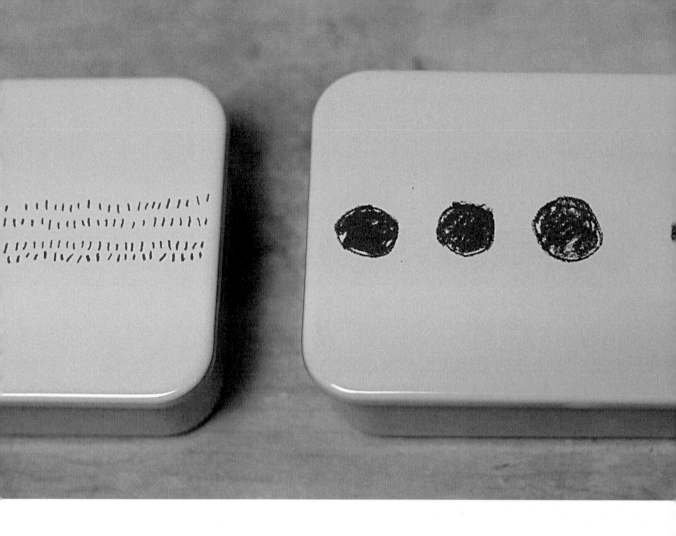

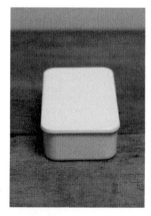

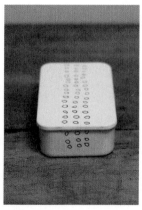

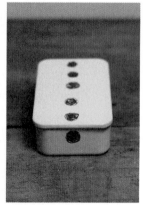

30011-00
琺瑯便當盒
15.5×9.5× 高 4.8cm
鋼板琺瑯 / 栃木縣

30011-01
MITSOU 便當盒（圓圈）
15.5×9.5×4.8cm
鋼板琺瑯 / 栃木縣

30011-02
MITSOU 便當盒（點點）
15.5×9.5×4.8cm
鋼板琺瑯 / 栃木縣

30011-03
MITSOU 便當盒（紅豆色圓點）
15.5×9.5×4.8cm
鋼板琺瑯 / 栃木縣

琺瑯調羹

「調羹」的日文漢字是「蓮華（れんげ，renge）」，也就是蓮花。

原本的名稱是「散蓮華（ちりれんげ，chiri renge）」，意指蓮花掉落的一片花瓣。

的確，調羹的大小、形狀與蓮花瓣相似，真是優雅美麗的名字。

其實很多日本人誤以為調羹是「魚鍋（ちり鍋，chiri nabe）」專用的餐具。

順帶一提，「魚鍋」的「ちり」是指新鮮魚肉塊放進熱水後，

慢慢地（ちりちり）縮起來的樣子。

蓮花是開在極樂淨土的花，許多佛菩薩都以蓮花為座，自古以來經常被當作佛教的象徵。但，為何是蓮花？因為蓮花雖然根生泥中，伸出水面綻放時，不沾一滴泥水，潔淨無淤，使人聯想到清淨無穢的佛菩薩。不過，既是佛師也是東京藝術大學名譽教授的愛宕念佛寺住職西村公朝先生說，理由並非那麼簡單。

他認為那得從人類誕生的原點說起，胎兒在子宮內的狀態，也就是胎兒與胎盤的關係好比佛菩薩與蓮花座。細看緊貼子宮壁的胎盤，兩者並未緊密相接，就像根生泥中的蓮葉，根上附著絨毛。

佈滿胎毛的胎盤也恰似蓮葉的葉脈。發育中的胎兒是胎盤在上的倒立狀態，如果倒過來看，形同坐在蓮花上的佛。

在醫學尚未發達的古代，胎兒以身連胎盤的姿態出現令人感到神祕，於是形似圓形胎盤的蓮葉，以及蓮花被視為神聖之物。

話題似乎偏離了調羹，不過調

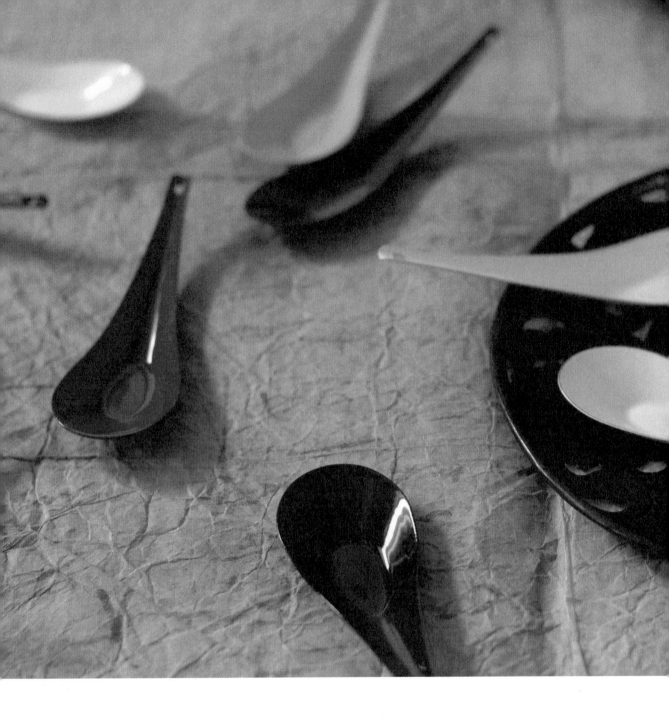

羹是從佛教國家的中國千里迢迢來到日本，在平安時代傳入。

可是，中國人平常用的調羹單稱「匙」或「湯匙」，為了和西式的湯匙有所區別，有時會加上「中式」二字強調，說成「中式湯匙」。

把「調羹」當成「蓮花」應該是日本人獨特的感性。

相較於西歐的湯匙細分為喝湯用或甜點用等各種用途，逐漸發展成專用的工具，調羹無論喝湯、吃甜點或吃飯都適用。這個特質也和日本人很合得來。

這麼說來，調羹握柄的溝往前延伸，變寬變圓，形成任何地方都能放東西的匙頭部分，讓人分不清究竟哪兒才是握柄。儘管是湯匙的同類，卻和湯匙截然不同。這種曖昧的感覺不正是東洋的美感嗎？

參考文獻
《佛像的再發現》——
西村公朝 1976 年 吉川弘文館
《簡單看懂佛像》——
西村公朝 1983 年 新潮社

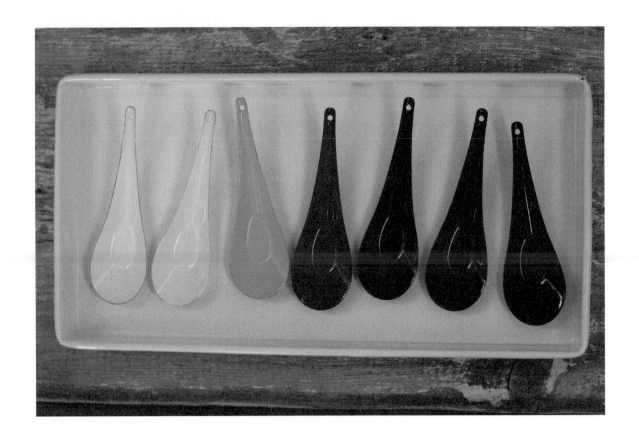

94221-01 琺瑯調羹（白）
94221-02 琺瑯調羹（象牙白）
94221-03 琺瑯調羹（黃）
94221-04 琺瑯調羹（綠）
94221-05 琺瑯調羹（藍）
94221-06 琺瑯調羹（棕）
94221-07 琺瑯調羹（深灰）

4.3×14.2cm / 鋼板琺瑯 / 栃木縣＋新潟縣

琺瑯是在鋼板表面以高溫鍍上一層玻璃質釉藥。
栃木縣的野田琺瑯就連玻璃質釉藥也是由自家工
廠製作。

琺瑯器具

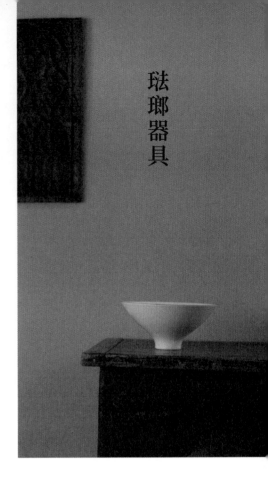

珐瑯碗是「旋壓」製成，那是靠腕力成形的手法。書中所有琺瑯皆是使用日本國內最高品質的耐酸性ＡＡ等級釉藥，當作醃漬物的容器也沒問題。吊入窯內時留下的痕跡或未修整的邊緣如果生鏽了，請用軟布沾橄欖油擦拭。平時乾擦且持續使用，就會漸漸變得不易生鏽。

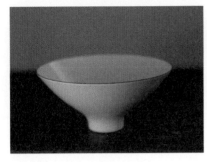

72129-00 琺瑯碗（茶碗型）
Ø17.6×H8.3cm／鋼板琺瑯／栃木縣

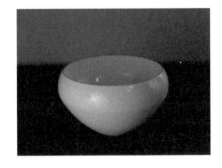

72129-00 琺瑯碗（鐵缽型）
Ø17×H10cm／鋼板琺瑯／栃木縣

讓人想用雙手包覆的圓潤外形，源自和尚使用的鐵缽。這個形狀從奈良時代延續至今，始終不變。

72130-01
白色 廚用保存容器（樹脂蓋）
12.5×14.5×11.7cm
鋼板琺瑯、EVA 樹脂／栃木縣

72130-02
白色 廚用保存容器（琺瑯蓋）
12.7×15×11.7cm
鋼板琺瑯／栃木縣

72132-00
替換用樹脂蓋
12.5×12.5×0.9cm／EVA 樹脂

72133-00
替換用琺瑯蓋
12.7×13.3×0.9cm
鋼板琺瑯／栃木縣

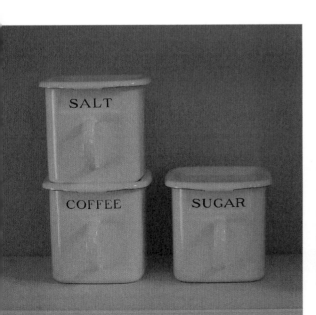

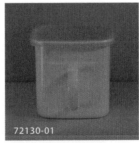

72130-01

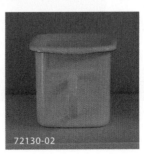

72130-02

72132-00　　72133-00

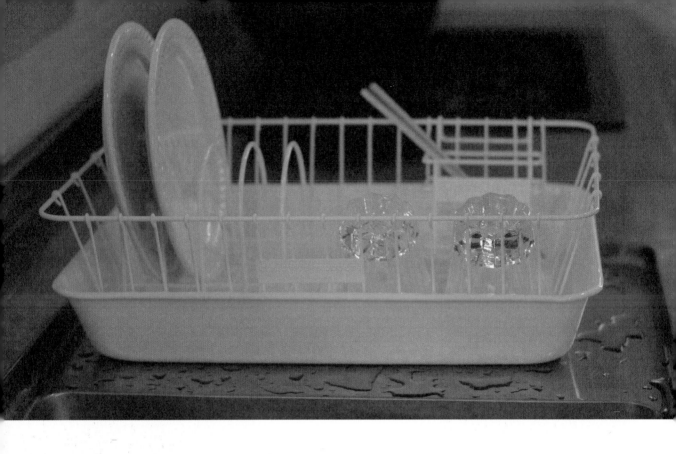

鐵絲廚房用具

白色瀝水籃是粉體烤漆的國產不鏽鋼製，不必擔心會生鏽，衛生方面令人安心。

琺瑯托盤為野田琺瑯製造。

搭配立盤架或筷籠，使用起來更方便順手。

75003-01 不鏽鋼鐵絲 筷籠

10.5×8.5×10.5cm

18-8 不鏽鋼、粉體烤漆 / 新潟縣

75001-01 不鏽鋼鐵絲 瀝水籃

41×28.5×12cm

18-8 不鏽鋼、粉體烤漆 / 新潟縣

72150-01 琺瑯托盤

41×28.5×6.5cm

鋼板琺瑯 / 栃木縣

75002-01 不鏽鋼鐵絲 立盤架

13×13.5×12.5cm

18-8 不鏽鋼、粉體烤漆 / 新潟縣

磁吸式的貼心設計，方便實用

藉由強力磁鐵的吸力，牢牢依附在冰箱上。經常使用的物品放在隨手可及的位置，果然很方便。

75005-01 磁吸式廚房紙巾架
29×8.5×6.7cm
不鏽鋼 / 磁鐵片 / 新潟縣

75004-01 磁吸式 2 連掛勾
10.3×2×7.5cm
不鏽鋼、粉體烤漆 / 磁鐵片 / 新潟縣

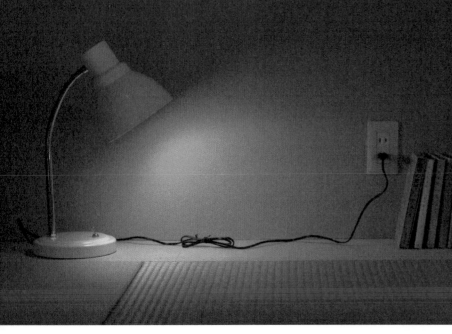
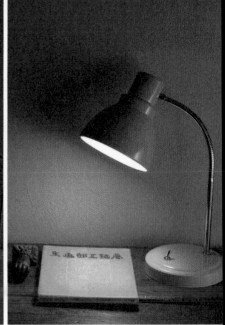

18021-02 桌燈（灰）
18021-03 桌燈（白）
鋁製燈罩：Ø16×18cm、鐵製底座：Ø183.5cm、
蛇頸燈柱長度：42cm、電線長度：170cm
附 60w 燈泡 / 東京都

屋內的燈光—— 鋁燈

沒有任何特殊功能的簡單燈具是由東京老街的工匠們親手完成。

鋁製燈罩與鐵製底座都不是衝壓 * 加工，

而是逐一旋壓 **，細心塑形而成。

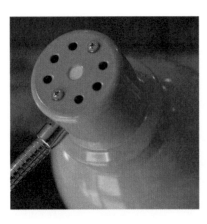
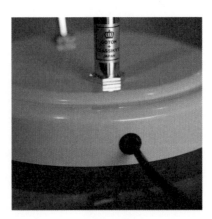

* 譯注：以專用的衝壓設備重擊材料，將其裁切、彎折或塑造成模具規範的成品形狀與尺寸。
** 譯注：將金屬板材固定在旋壓機上，當板材隨機床主軸轉動時，用旋輪或趕棒加壓於板材，
使其產生局部的塑性變形。

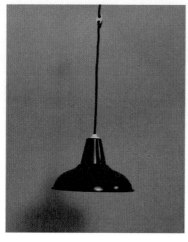

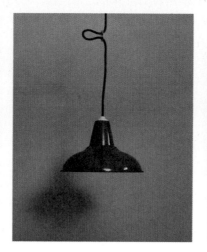

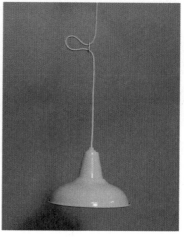

58326-03 鋁製燈罩吊燈（黑）
燈罩：Ø27.8×16.5cm
電線長度：100cm / 東京都

58326-02 鋁製燈罩吊燈（綠）
燈罩：Ø27.8×16.5cm
電線長度：100cm / 東京都

58326-01 鋁製燈罩吊燈（白）
燈罩：Ø27.8×16.5cm
電線長度：100cm / 東京都

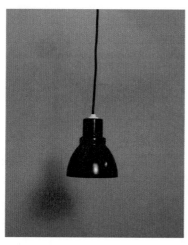

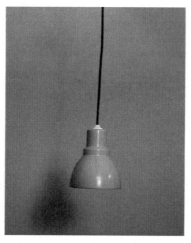

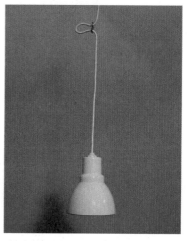

58327-03 鋁製燈罩吊燈 S（黑）
燈罩：Ø16× 高 18cm
電線長度：100cm / 東京都

58327-02 鋁製燈罩吊燈 S（灰）
燈罩：Ø16× 高 18cm
電線長度：100cm / 東京都

58327-01 鋁製燈罩吊燈 S（白）
燈罩：Ø16× 高 18cm
電線長度：100cm / 東京都

※ 吊燈皆為接線盒式電線，附鋁製調節片和 60w 燈泡。

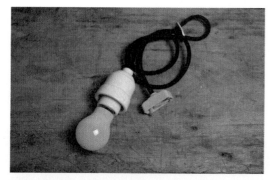

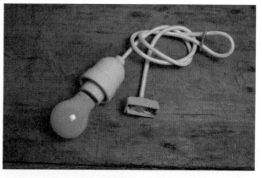

58328-02 燈泡吊燈（黑電線）
瓷製燈座：Ø5.8×8cm / 方形接線盒式電線長度：100cm
附鋁製調節片、60w 燈泡 / 東京都

58328-01 燈泡吊燈（白電線）
瓷製燈座：Ø5.8×8cm / 方形接線盒式電線長度：100cm
附鋁製調節片、60w 燈泡 / 東京都

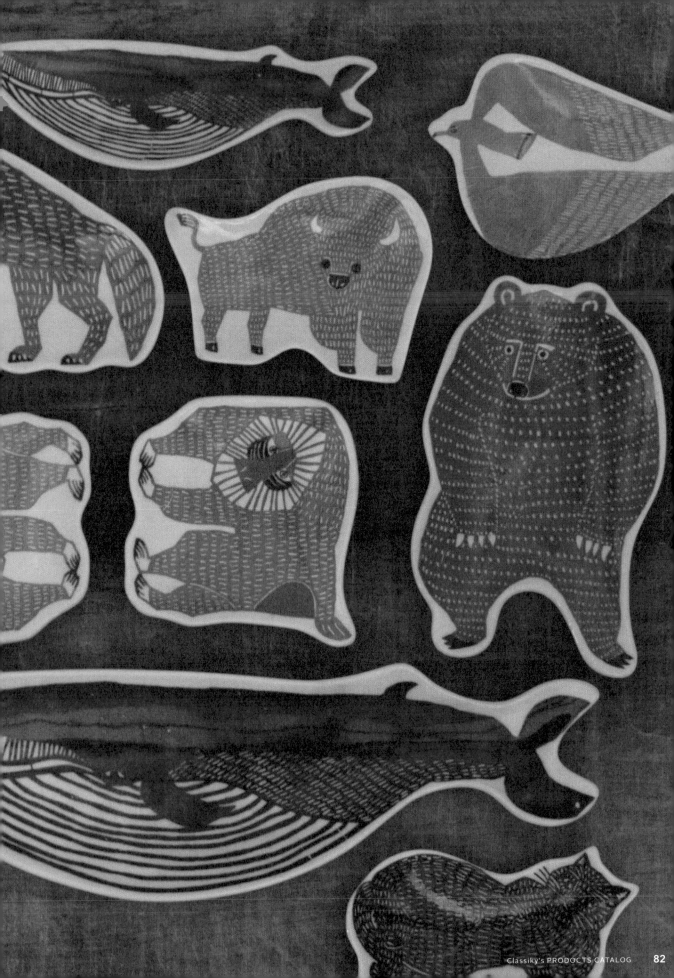

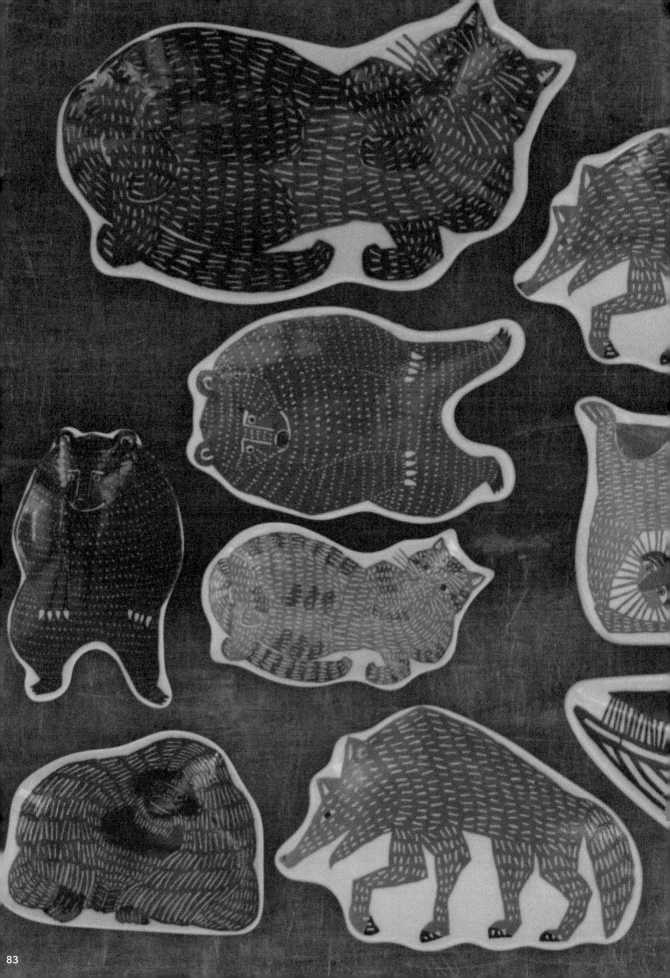

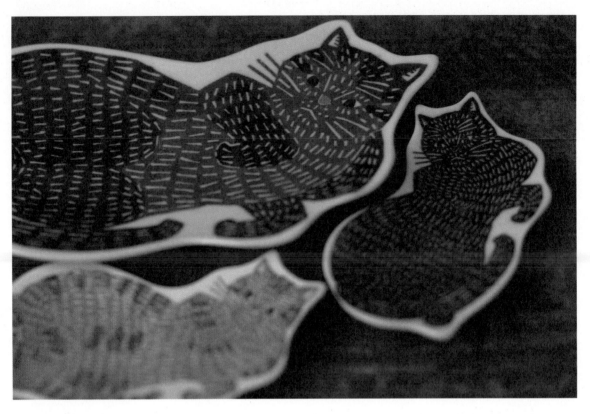

94722-13
kata kata 印判手豆皿（黑貓）
11.6×7×1.5cm／瓷器／愛知縣

94722-14
kata kata 印判手豆皿（虎斑貓）
11.6×7×1.5cm／瓷器／愛知縣

94722-15
kata kata 印判手豆皿（藍貓）
21.5×12×2cm／瓷器／愛知縣

kata kata 的
動物造型印判手皿

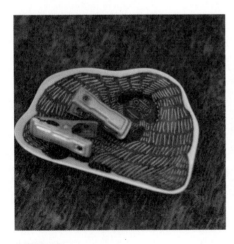

94722-12
kata kata 印判手豆皿（紅毛猩猩）
11×8×1.5cm／瓷器／愛知縣

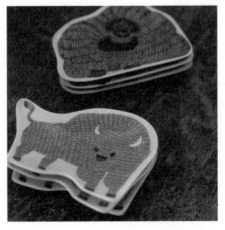

94722-11
kata kata 印判手豆皿（野牛）
10.8×8×1.5cm／瓷器／愛知縣

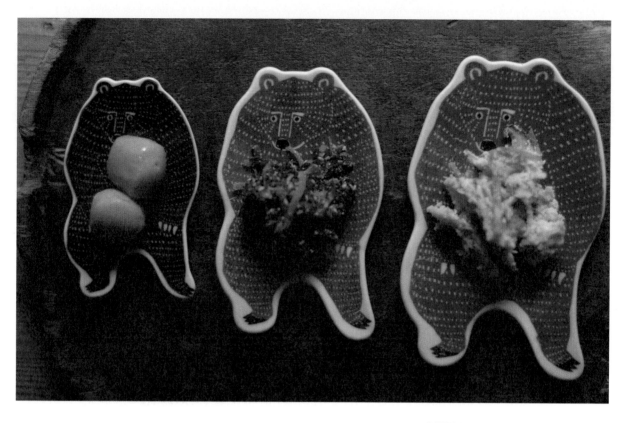

94722-01
kata kata 印判手豆皿（藍熊）
7×11×1.2cm / 瓷器 / 愛知縣

94722-03
kata kata 印判手小皿（棕熊）
8×13.6×1.4cm / 瓷器 / 愛知縣

94722-04
kata kata 印判手中皿（綠熊）
9.8×15.8×1.5cm / 瓷器 / 愛知縣

94722-05
kata kata 印判手豆皿（山魈・灰）

94722-06
kata kata 印判手豆皿（山魈・棕）
9.8×9.7×1.3cm / 瓷器 / 愛知縣

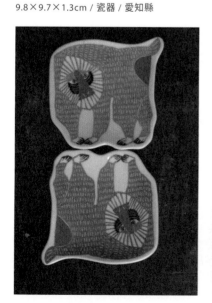

94722-09
kata kata 印判手豆皿（鯨魚）
16.3×5.2×1.3cm

94722-10
kata kata 印判手長皿（鯨魚）
30×9×2cm / 瓷器 / 愛知縣

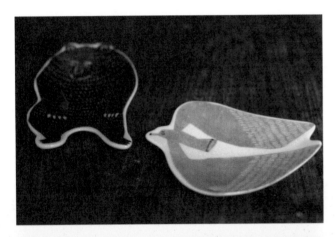

94722-01
kata kata 印判手豆皿（熊）
7×11×1.3cm / 瓷器 / 愛知縣

94722-02
kata kata 印判手豆皿（信天翁）
10.8×8×1.3cm / 瓷器 / 愛知縣

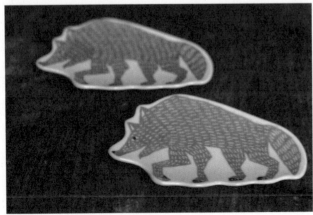

94722-07
kata kata 印判手豆皿（狼・藍）

94722-06
kata kata 印判手豆皿（狼・灰）
15×9.7×1.4cm / 瓷器 / 愛知縣

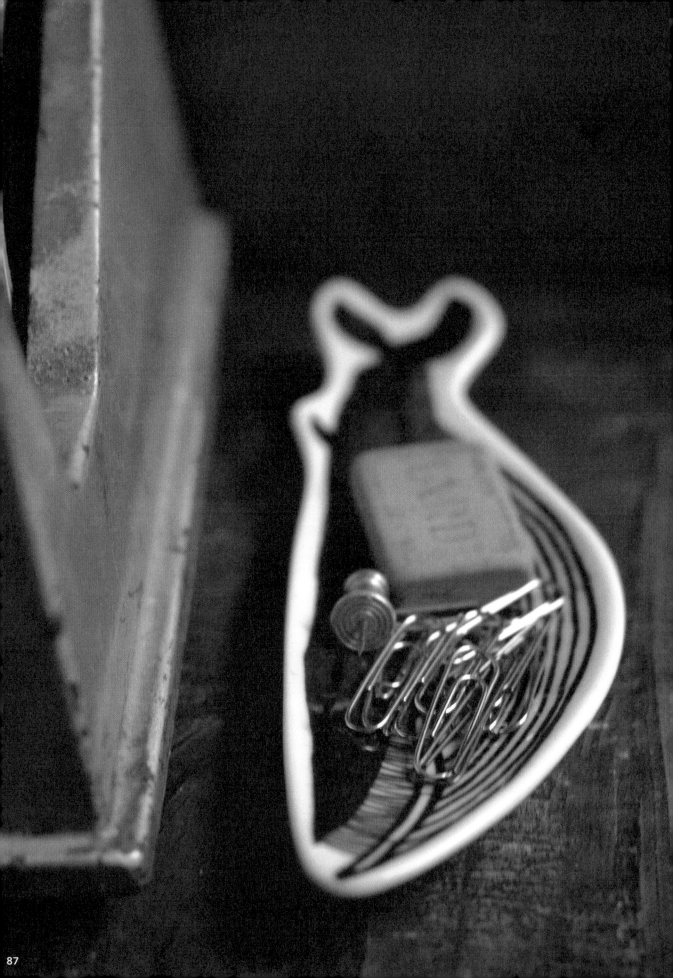

kata kata 的
「印判手」圓盤

由夫妻檔松永武先生與高井知繪小姐組成的型染團體「kata kata」製作的染布，遵守傳統技法的同時，設計風格洋溢著獨特的世界觀。

他們說設計的時候，希望人們攤開布能夠想像故事，進而產生對話，感受到圖案各自的故事性。

夫妻聯手製作物品的情況，與其說是分擔工作，通常是各自負責擅長的部分，但 kata kata 並非如此。因為是兩個人設計，共同完成染色。彼此分開設計，擁有豐富的變化且保有絕妙的一致感，這是 kata kata 最大的魅力。

倉敷意匠委託 kata kata 設計了「印判手」圓盤的圖案。

「印判手」是指利用「紙型印花（模版印刷技法）」或「銅版轉印」等印刷手法進行繪飾，即使沒有專門的繪師，也能大量生產手工藝品，在明治時代之後急速發展的技術。

這項技術讓繪飾瓷器流通於日本各地，大幅改變了平民的生活方式。

不過，印刷繪飾這個手法容易出現圖案模糊或暈色、脫色、色不均等多種缺陷，近年只有少量作品才會施行這個技術。

然而，有些喜愛器皿的人認為那些缺陷更有味道、充滿魅力，倉敷意匠也是這麼想，所以就算無法達到品質均一，還是想用這種技法製作器皿。

保留當時不一致的樸素風味，圖案卻更加現代感，沒有特定國家的風格，這樣的印判手圓盤最最理想。

既然印判手法之一的紙型印花也算是一種型染，如果是kata kata應該能做出很棒的作品。

最後完成的是，銅版轉印的印判手圓盤。如同預期，做出了許多充滿有趣故事的圓盤。希望能夠成為人們圍坐餐桌時，天天使用的器皿。促發對話，

參觀 k a t a k a t a 的工房

其實，高井知繪小姐的父親也是型染創作者。kata kata 的圖案設計、鏤雕是在居住地東京進行，染色則是在濱松市老家的工房作業。

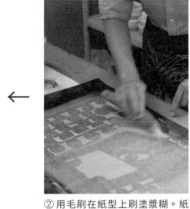

② 用毛刷在紙型上刷塗漿糊。紙型的鏤空部分貼紗補強。

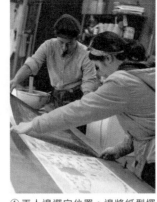

① 兩人邊選定位置，邊將紙型擺在貼於長臺的和服布上。

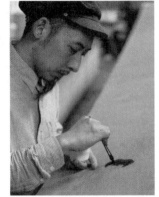

⑥ 第二色之後的細部塗染，改以畫筆謹慎上色。

⑦ 從和服布背面看到的樣子。染好後，放入蒸鍋定色，洗掉漿糊。

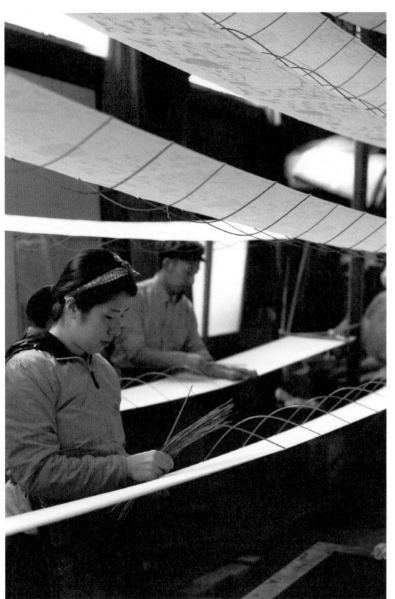

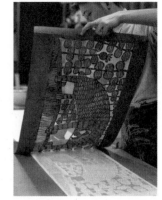

③掀開紙型。
因為漿糊會滲透紗的部分,在和服布上留下圖案的漿糊。

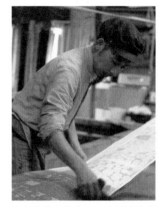

⑤待漿糊全乾後,用毛刷塗染底色。

④為防止漿糊乾燥後和服布收縮,等距插上伸子(前端有針的竹篾),撐開布面。

松永武

1980 年生於熊本縣,長於茨城縣。

高井知繪

1982 年生於靜岡縣。
2004 年兩人共赴荷蘭鹿特丹藝術學院進行短期留學。
以型染團體「kata kata」的名義展開活動。
2005 年兩人共同畢業於東京ㄇ造形織品系。
2014 年在東京調布市成立工作室。

雖然必須東京和濱松兩邊跑很辛苦,透過這個工房得到莫大的收穫。

多年來在現場累積豐富經驗的父親,短短幾句建議都是學校學不到的寶貴知識。

「學生時代老想著如何把想要表現的東西做成型染。不知不覺,我開始懂得思考那樣的東西真的適合做成型染嗎?我意識到若要用型染表現,忠實遵照型染的規定才會得到最棒的結果。」

蒲公英

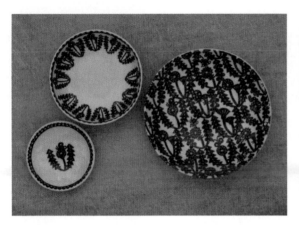

94723-01 KATA KATA 印判手小盤（蒲公英）
Ø11×H2.2cm / 瓷器 / 愛知縣

94724-01 KATA KATA 印判手深盤（蒲公英）
Ø15×H4.4cm / 瓷器 / 愛知縣

94725-01 KATA KATA 印判手七寸大盤（蒲公英）
Ø20.5×H3.5cm / 瓷器 / 愛知縣

貓頭鷹

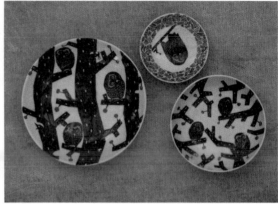

94723-02 KATA KATA 印判手小盤（貓頭鷹）
Ø11×H2.2cm / 瓷器 / 愛知縣

94724-02 KATA KATA 印判手深盤（貓頭鷹）
Ø15×H4.4cm / 瓷器 / 愛知縣

94725-02 KATA KATA 印判手七寸大盤（貓頭鷹）
Ø20.5×H3.5cm / 瓷器 / 愛知縣

吊掛

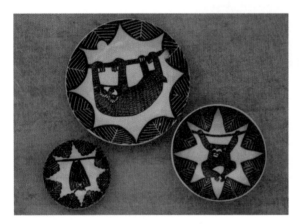

94723-03 KATA KATA 印判手小盤（吊掛）
Ø11×H2.2cm / 瓷器 / 愛知縣

94724-03 KATA KATA 印判手深盤（吊掛）
Ø15×H4.4cm / 瓷器 / 愛知縣

94725-03 KATA KATA 印判手七寸大盤（吊掛）
Ø20.5×H3.5cm / 瓷器 / 愛知縣

群聚

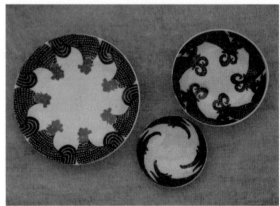

94723-04 KATA KATA 印判手小盤（群聚）
Ø11×H2.2cm / 瓷器 / 愛知縣

94724-04 KATA KATA 印判手深盤（群聚）
Ø15×H4.4cm / 瓷器 / 愛知縣

94725-04 KATA KATA 印判手七寸大盤（群聚）
Ø20.5×H3.5cm / 瓷器 / 愛知縣

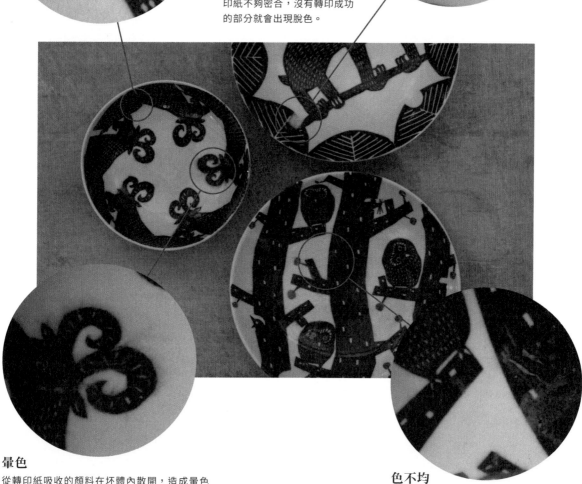

〈印判手盤的注意事項〉

印判手的印刷手法「銅版轉印」是用藏青色顏料「吳須」把印在和紙的圖案轉印至素燒坏體。

因為採手工作業，銅版轉印的印判手器皿會有圖案模糊或缺、暈色、脫色、色不均等缺陷。雖然未必每個盤子都有缺陷，但請各位理解會有這樣的情況。

因此，要求品質完美的人，不建議購買印判手皿。

不過，擁有特定喜好的人會覺得那些缺陷也是惹人憐愛的魅力，可說是獨一無二的珍藏。

斷缺（斷線缺角）
轉印紙相接處的位置偏移所致。轉印紙的皺摺有時也會導致這樣的狀態。

脫色
把沾濕的和紙轉印紙放在素燒坏體上，坏體吸收水分的同時，也會吸收轉印紙的顏料，達成圖案的轉印。若坏體與轉印紙不夠密合，沒有轉印成功的部分就會出現脫色。

暈色
從轉印紙吸收的顏料在坏體內散開，造成暈色或模糊。

色不均
通常是轉印紙的皺摺造成。

蛋殼瓷杯
（薄胎瓷）

TOMOTAKE×
丸直製陶所的蛋殼瓷杯
（薄胎瓷）

丸直製陶所自明治時代便已開始生產輸出至歐洲的瓷器。以第六代當家奧田將高先生為中心，只靠自家人經營。

創業逾百年的丸直製陶所，因為能夠燒製出輕薄如蛋殼的「蛋殼瓷」而聞名。只憑刮刀和手指的感覺，將石膏模內的軟土拉薄，延展塑形。這種以小數點1mm為單位，需要高度敏銳感的職人技術，在日本僅幾家窯場辦得到。

蛋殼瓷的特徵是約莫1mm的薄度，對著光線看起來微微透光。感覺似乎很脆弱，讓人不敢隨便拿在手上，但因為是高溫燒製而成，其實很堅固。

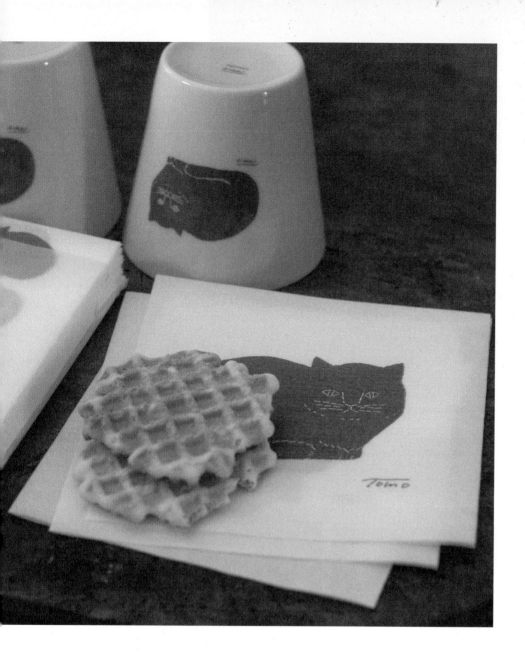

倒入冷飲就能直接感受到飲料的溫度，因為很薄，口沿觸感柔和，喝的時候毫無異物感，使飲品的美味發揮到極致。

倉敷意匠分別和丸直製陶所、製作原創布雜貨的 TOMOTAKE 合作推出蛋殼瓷杯。

「TOMOTAKE」是朝武雅裕先生與設計師朝武廣子小姐這對夫妻，以布為主要素材從事創作活動的團體名。想讓藝術作品成為生活景色的一部分，基於這樣的想法，他們把泥染或刺繡的布作品做成了日常生活用品。

瓷杯上的貓圖案，其實是以泥染布為原畫製版，用印判手法在素燒器面轉印而成。接著塗上透明釉藥高溫燒製，燒熔的釉藥滲透圖案產生微妙的模糊感。但，那微妙的模糊感令人感到內心平靜，彷彿接觸到實體的溫柔。

不完美的絕妙作工是 TOMOTAKE 的魅力之一，這款瓷杯的確也充分呈現了那種微妙差異。

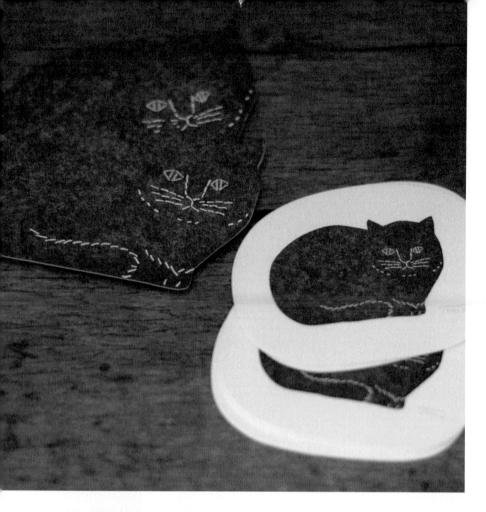

94717-01
極薄白瓷杯
Ø8×H7.8cm / 瓷器 / 岐阜縣

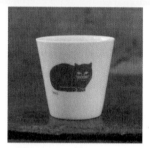

22103-01
TOMOTAKE 極薄白瓷杯
Ø8×H7.8cm / 瓷器 / 岐阜縣

22101-01 TOMOTAKE
凸版印刷杯墊（貓型）
7.6×9.6cm / 岡山縣

22101-02 TOMOTAKE
凸版印刷墊（橢圓）
7.1×10.8cm / 岡山縣

22102-01 TOMOTAKE
餐巾紙（A）
25×25cm / 兵庫縣

22102-02 TOMOTAKE
餐巾紙（B）
25×25cm / 兵庫縣

朝武雅裕　　1973 年生於東京。
2001 年畢業於東京藝術大學研究所染織系。
在學期間便持續發表泥染、刺繡、拼布等以布為主要素材的作品。
研究所畢業後，以自由工作者的身分經手創作店家裝潢用的傢飾布或陳設、型錄等藝術作品。
2005 年和妻子共同創立「TOMOTAKE」，開始製作原創的布雜貨。

朝武廣子　　1974 年生於埼玉縣。
2001 年畢業於東京藝術大學研究所機能造型設計系。
研究所畢業後，進入家電公司從事設計企劃業務。
辭職後，協助丈夫雅裕先生的工作，創立了「TOMOTAKE」。
負責刺繡及商品企劃、泥染圖案的底布 MUDDY WORKS 等的設計。

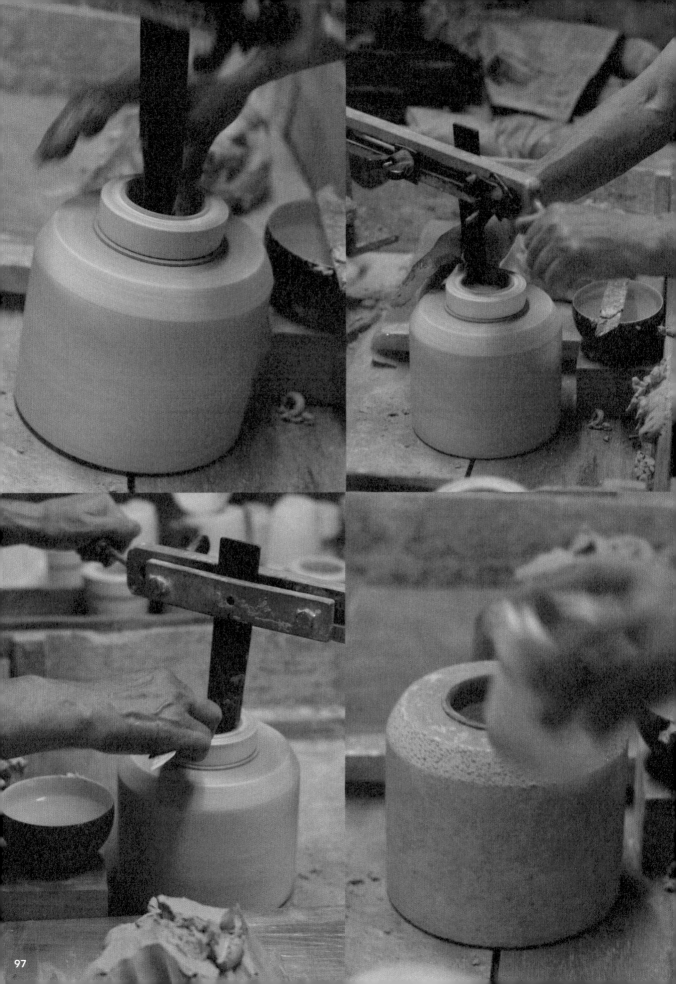

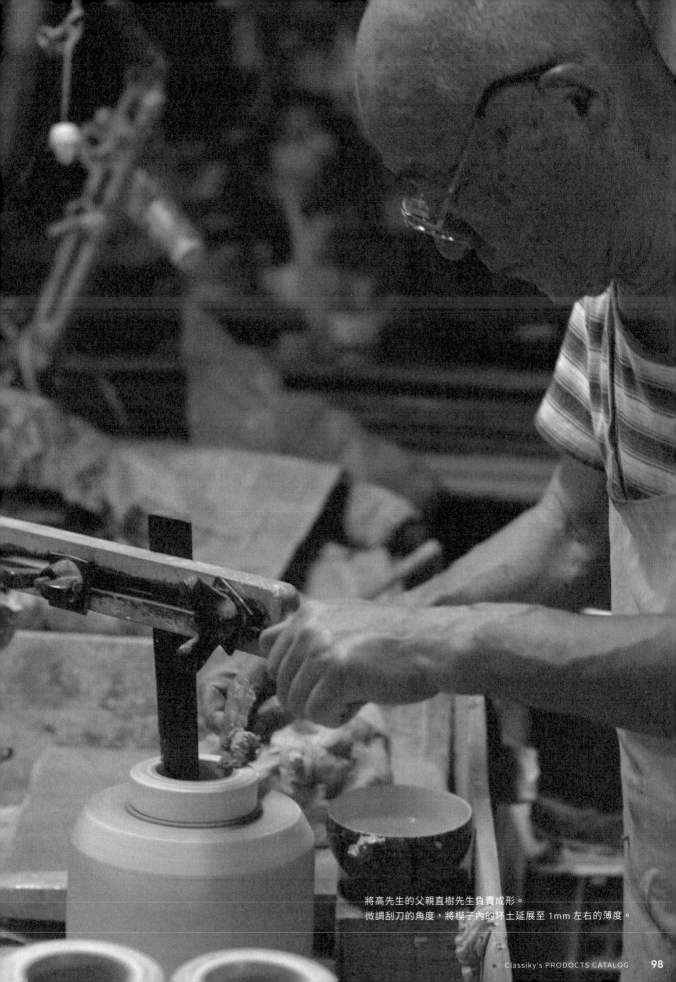

將高先生的父親直樹先生負責成形。
微調刮刀的角度，將模子內的坯土延展至 1mm 左右的薄度。

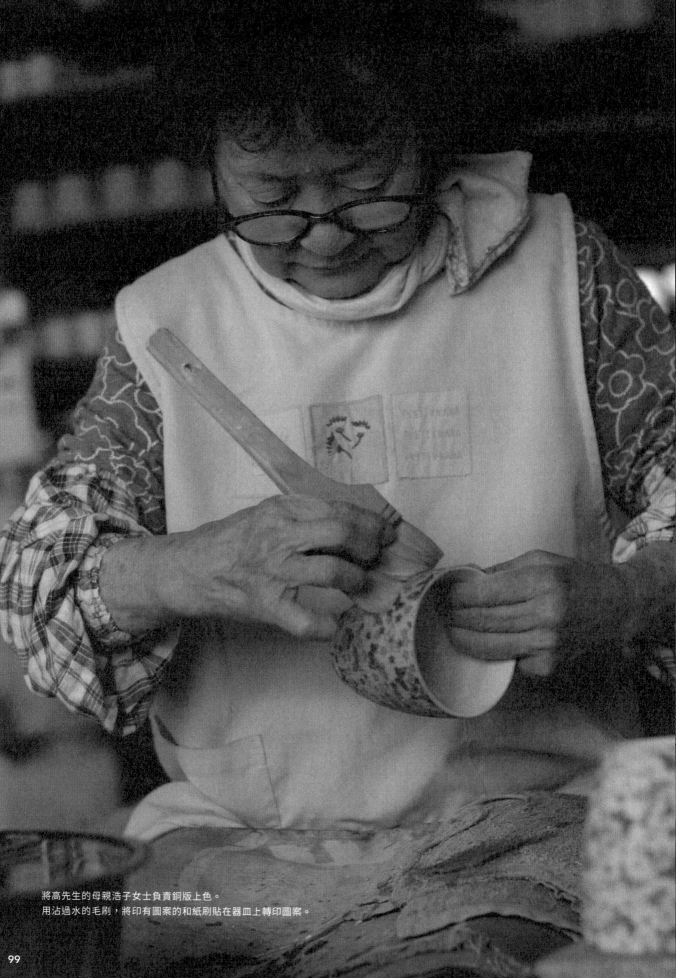

將高先生的母親浩子女士負責銅版上色。
用沾過水的毛刷，將印有圖案的和紙刷貼在器皿上轉印圖案。

印刷繪飾讓手工業能夠大量生產這件事，為明治時代的窯業生產帶來莫大改變。當中具代表性的技法是「銅版上色（銅版轉印）」，這是將印在和紙的銅版畫複製在素燒器面的技法。

這種容易產生圖案複印不均或色不均的技法，目前日本仍在施行的工廠並不多。而且，現行的銅版繪飾其實多半未使用銅版。通常是用絹印（網版印刷），那是用絹絲等織目細的布製版，染印墨水的手法。相較於使用鐵筆手刻圖樣的銅版，絹印製版是用膠片將原畫直接印在布版上，因此沒有職人也能忠實重現原畫。

絹印是簡化銅版繪飾製版的極有效方法，美中不足的是，因為是透過布染印墨水，比布目細的線條就就無法製版。接下來，為各位介紹 Atsuko Yukawa 小姐以動物為題材的細密畫。

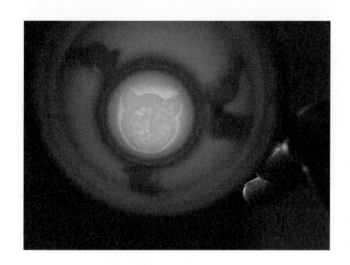

右頁圖／
輕薄的盤子能夠浮在水面上。

左圖／
將 **94913** 和 **94914** 的杯底對著光線會浮現貓的圖案。

Atsuko Yukawa

1967 年生於宮崎縣。
曾任雜誌編輯，離職後轉為插畫家。
2000 年起，作畫對象以動植物為主，尤其偏愛鳥類。
另外，以一柳敦子的身分擔任樂團「手拭」的手風琴演奏者。

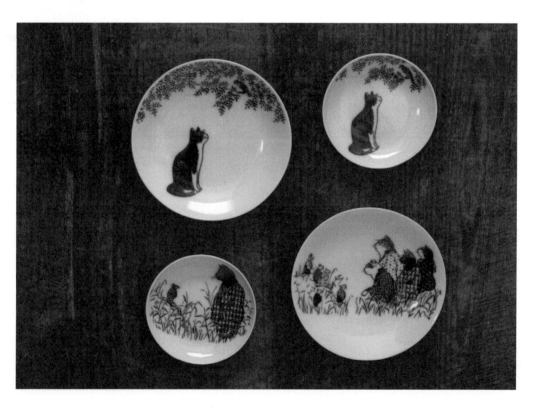

倉敷意匠想將丸直製陶所的極薄蛋殼瓷用 Yukawa 小姐的細密畫施以銅版繪飾。因為是柔和細緻的線條，所以必須製成銅版繪飾的銅版畫。

銅版畫職人用鐵筆在以蠟覆膜的銅版上複刻 Yukawa 小姐的原畫，之後浸泡酸液，腐蝕蠟被削磨的圖案部分。用鐵筆刻劃的銅版畫，特色是濃淡皆以斜線表示。再以此為凹版，印刷成轉印紙。

接著將和紙的轉印紙用水沾濕，貼在曲面器物上，以毛刷轉印圖案。丸直製陶所降低複印不均的細膩技術，在日本國內是數一數二的等級。

還有一項蛋殼瓷的特色是，杯底的浮水印。對著光線就會浮現貓臉。

明治初期由歐洲商人傳入日本的咖啡杯成為開端，藉由漫長歲月累積而成的岐阜美濃職人技術，造就出完美的器皿。

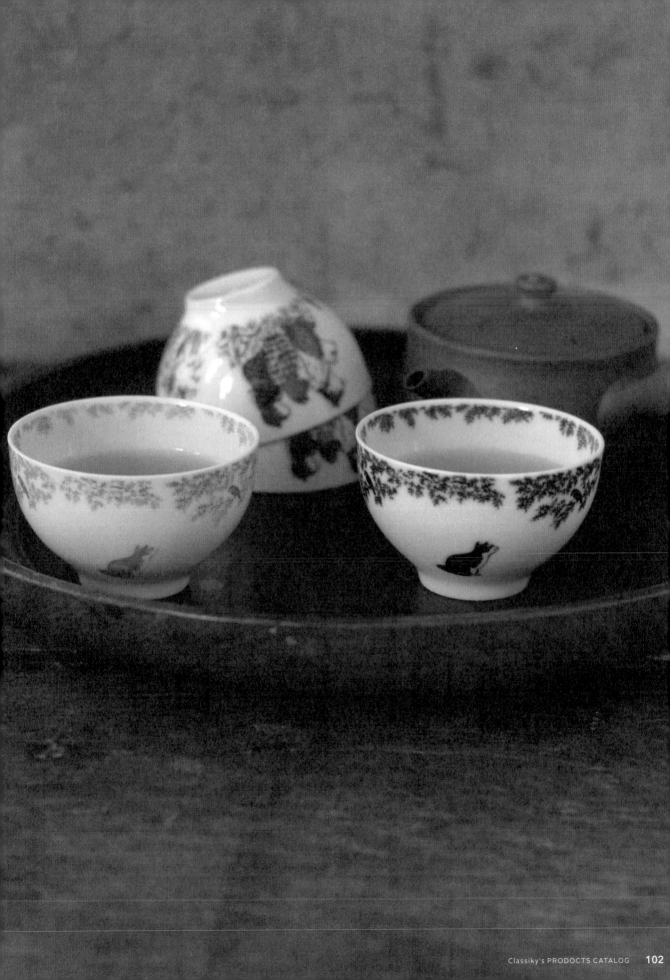

94911-01 Atsuko Yukawa
右：銅版畫轉印 9cm 盤（貓草子）
94911-02 Atsuko Yukawa
左：銅版畫轉印 9cm 盤（小鳥與貓）
Ø9.3×H1.7cm
瓷器 / 岐阜縣

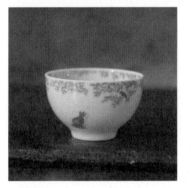

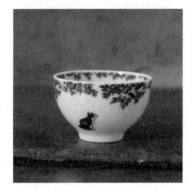

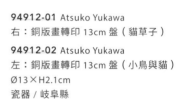

94912-01 Atsuko Yukawa
右：銅版畫轉印 13cm 盤（貓草子）
94912-02 Atsuko Yukawa
左：銅版畫轉印 13cm 盤（小鳥與貓）
Ø13×H2.1cm
瓷器 / 岐阜縣

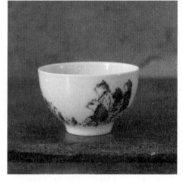

94913-03 Atsuko Yukawa
銅版畫轉印小杯（小鳥與貓・粉紅）
Ø8×H5cm / 瓷器 / 岐阜縣

94913-02 Atsuko Yukawa
銅版畫轉印小杯（小鳥與貓・藍）
Ø8×H5cm / 瓷器 / 岐阜縣

94913-01 Atsuko Yukawa
銅版畫轉印小杯（貓草子）
Ø8×H5cm / 瓷器 / 岐阜縣

94914-03 Atsuko Yukawa
銅版畫轉印杯＆盤（小鳥與貓・粉紅）
杯：11.2×8.7×5cm
盤：Ø12.7×H2cm / 瓷器 / 岐阜縣

94914-02 Atsuko Yukawa
銅版畫轉印杯＆盤（小鳥與貓・藍）
杯：11.2×8.7×5cm
盤：Ø12.7×H2cm / 瓷器 / 岐阜縣

94914-01 Atsuko Yukawa
銅版畫轉印杯＆盤（貓草子）
杯：11.2×8.7×5cm
盤：Ø12.7×H2cm / 瓷器 / 岐阜縣

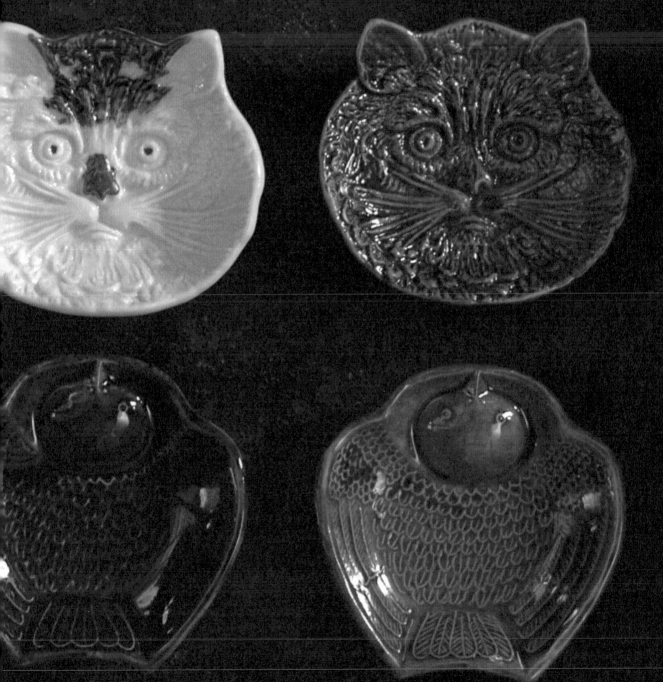

美濃燒豆皿

逛二手商店時總覺得，特別是在日本，小器皿的數量遠超過歐美國家。據說在西歐，刀叉的使用是十八世紀後才變得普及，以往都是用手抓食放在大盤裡切好的料理。與自古使用筷子的日本在器皿上的差異，這應該是最大的要素，但又覺得似乎不只這件事。

在日本自古以來，料理與器皿的搭配被視為飲食行為的一部分，也能強烈感受到器皿猶如影響料理味道的調味品。

多數人生活並不富裕的江戶時代，碗、蕎麥麵沾醬杯、小碟等用於庶民飲食生活的器皿確實隨處可見，數量可觀。如同享受料理，欣賞那些小巧精緻的器皿，拿在手上賞玩、品味，感覺很舒心。

無法想像江戶時期的小碟究竟有多少種類，不只是繪飾的

變化，精心設計的形狀也很多。

於是，盤子本身變成了魚、千鳥或瓜果。

下圖的脹雀豆皿是仿照愛知縣瀨戶地區或美濃地區直到明治初期製作的形狀。

雖然是以陽刻表現羽毛，因為當時不是用石膏模，而是素燒模，就技術面來看，無法做出大型器皿，自然都是做成精緻可愛的小碟。

脹雀是寒雀的別稱，這是指麻雀為了驅寒鼓脹羽毛的狀態。圓滾滾的身形有祈求財富與繁榮之意，被當作討喜的吉祥物。

另外也製作了想捉脹雀的貓小碟。表情略兇的貓臉是參考法國古董鑄鐵飾品盤的貓臉，請美濃的原型師改造設計。

除了餐桌，希望放在辦公桌也能為各位帶來歡樂。

左上起
93320-01
貓的陽刻豆皿（灰釉）

93320-03
貓的陽刻豆皿（染付）

93320-02
貓的陽刻豆皿（飴釉）

8.3×9.4×2.3cm
瓷器／岐阜縣

左下起
93321-02
脹雀的陽刻豆皿（黃瀨戶）

93321-03
脹雀的陽刻豆皿（織部）

93321-01
脹雀的陽刻豆皿（灰飴）

9.3×9.3×2.2cm
瓷器／岐阜縣

上層左起
95702-06 KIYATA 脫下的毛皮杯（貓）苔綠
95702-05 KIYATA 脫下的毛皮杯（貓）棕
95702-04 KIYATA 脫下的毛皮杯（貓）象牙白
8×7.3×9cm / 瓷器 / 原型 / 埼玉縣、製造 / 愛知縣

下層左起
95702-03 KIYATA 脫下的毛皮杯（熊）苔綠
95702-02 KIYATA 脫下的毛皮杯（熊）棕
95702-01 KIYATA 脫下的毛皮杯（熊）象牙白
8.2×7.8×9cm / 瓷器 / 原型 / 埼玉縣、製造 / 愛知縣

KIYATA 脫下的毛皮杯

用 KIYATA 的木雕原型製作而成的陶杯。
KIYATA 以動物為主題，
持續創作充滿故事性的木工作品。
這次突發奇想做出這款脫下的毛皮杯，
脫落的毛皮變成了杯子。
想像全裸的動物們
回家後慵懶放鬆的模樣，
忍不住噴笑。

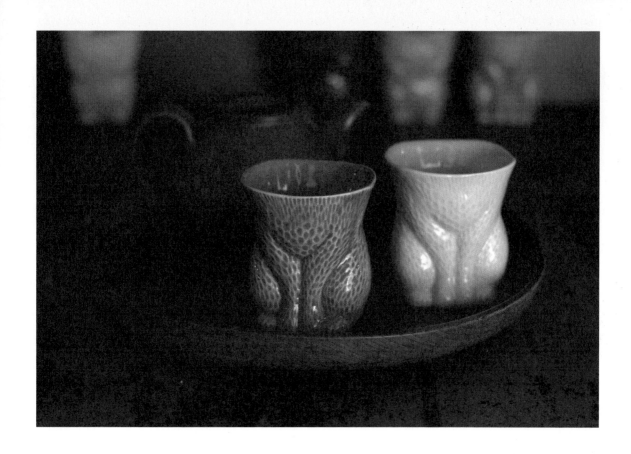

若野忍

1971 年生於岐阜縣。
1994 年畢業於東京造形大學繪畫系。
從繪畫到雕刻、裝置藝術，製作發表使用多元素材表現故事的藝術作品。
2001~07 年　從事藝術活動的同時，任職於 Town Art（股）公司。
參與公共藝術的企劃與製作設置。
2008 年　成立 arts & crafts KIYATA，開始獨自進行木工創作。

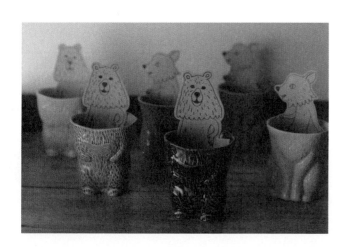

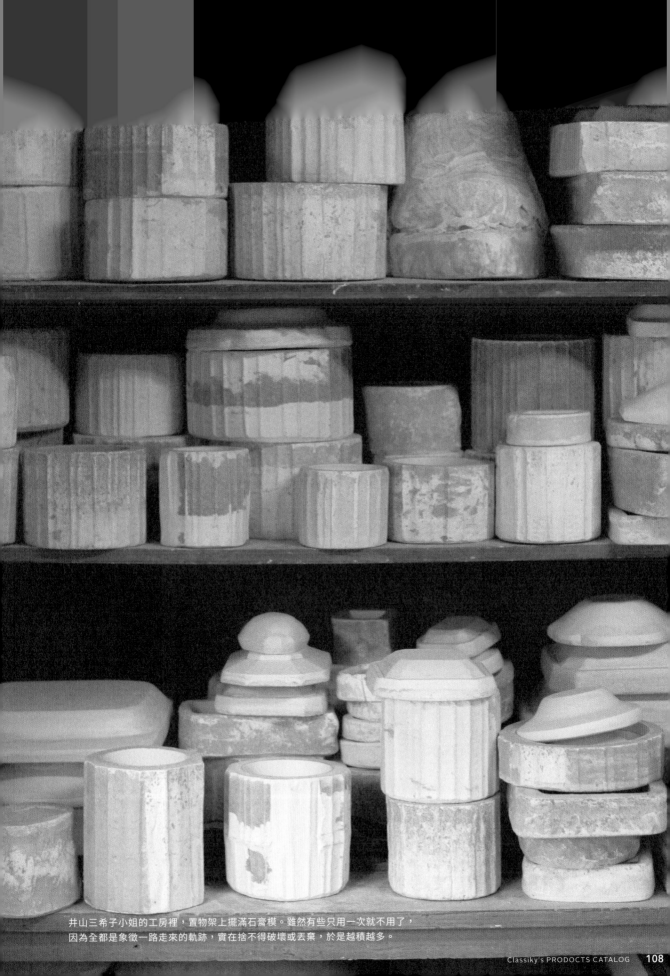

井山三希子小姐的工房裡，置物架上擺滿石膏模。雖然有些只用一次就不用了，因為全都是象徵一路走來的軌跡，實在捨不得破壞或丟棄，於是越積越多。

井山三希子的產品

親自動手製作的意義是什麼？身為創作人應該都會有這樣的疑問。

在擁有高度機械技術的現代，高品質的製品陸續出現，去一趟平價商店就會看到尺寸、顏色種類豐富且設計頗佳的各式商品。

於是，井山三希子小姐開始思考：

「我做的器皿，外形歪斜又容易吸水、破損。訂單一多，我就無法獨自完成交貨⋯⋯」，想到這些缺點就感到無比沮喪。

聽到來參觀個展的客人說「凹凸的手印很有趣」，嘴上回道「謝謝」，心裡卻想著為了不留下手印，我總是拼命告訴自己「要做得均一、筆直啊」。

井山小姐製作的器皿是把平整塊狀的黏土板放在石膏模上按壓塑形。因此，表面一定會留下指印。

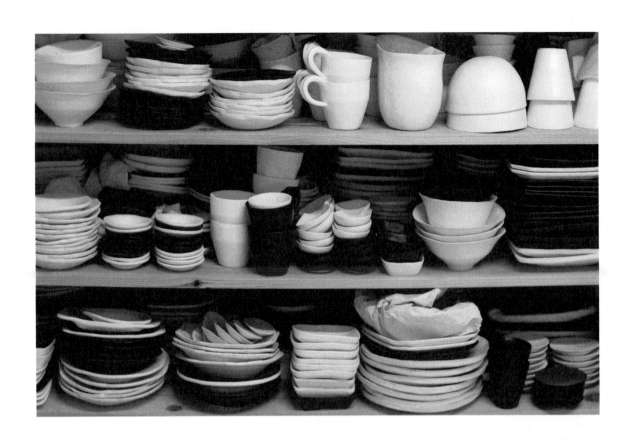

既然如此，乾脆留下明顯的手印，當作器皿設計的特色，這麼想不就輕鬆多了。可是，那不符合井山小姐的美感。她應該是覺得刻意的加工顯得粗鄙低俗？

不過，坦白說，如果井山小姐的作品沒有留下任何手印，能夠像現在這樣感受到其中的魅力嗎？

一旦在意他人的想法，就很難心無旁騖地從事創作。如果說刻意加工是為了重現隨意所產生的樸實美感，也許使用機械才是純粹的做法。產品是極有可能實現簡樸之美的方法。

另一方面，周旋在刻意與隨意之間，找出能夠勉強接受的瞬間，這不正是用雙手製作的意義。那個瞬間曖昧微妙，無法以數值表現，當然也沒有機械介入的餘地。

井山小姐想把自己的器皿當作產品量產，或許是想好好確認兩者的差異。

因為也是自己複製自己的作品，身為創作人難免心有糾結。

不過，量產降低價格後，年輕人也能輕鬆使用，這樣不是很好嗎？若能找出產品和自己親手製作的東西各自的優點，是不是就會消除多年來對工作抱持的疑問呢？於是，井山三希子小姐反覆思考後，燃起躍躍欲試的好奇心。

井山三希子小姐×倉敷意匠的第一波產品「YASUMI」系列就此誕生。

希望能讓許多人當作放鬆享食的器具天天使用。

井山三希子

1965 年生於東京。
高中畢業後，原本打算就讀設計專門學校，因家庭因素而放棄。
後來進入小池一子的「佐賀町 Exhibit Space」工作，利用假日到陶藝教室學習，最後進入瀨戶的職訓中心。
1991 年在愛媛縣獨立創業。
2000 年移窯至神奈川縣藤野町。
2008 年遷居至東京都八王子，直到今日。

井山三希子「YASUMI」系列作品。

〈早餐〉

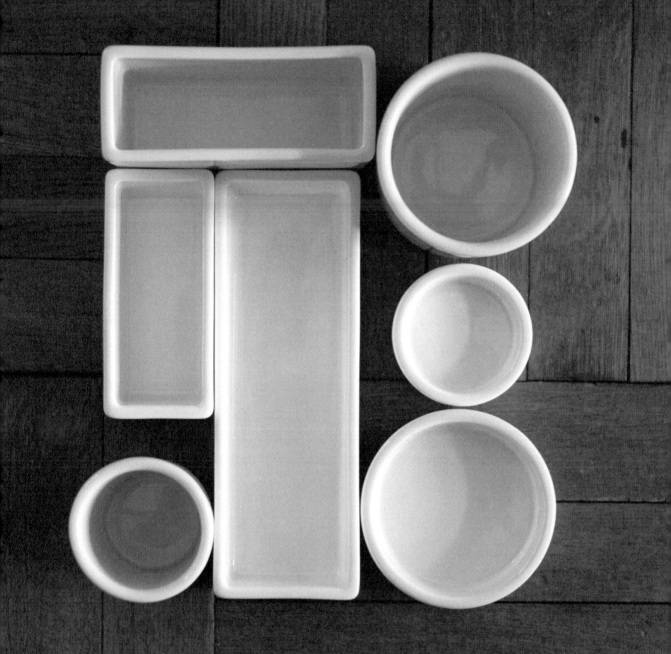

白瓷器具

據說白色是色彩當中
最初的顏色。
被當作突顯其他顏色的配角，
可說是毫不起眼的顏色，
卻又有著明確的存在感，
真是奇妙。
其實早在不知不覺間，
已經收集了各種
融入生活的白瓷器具。

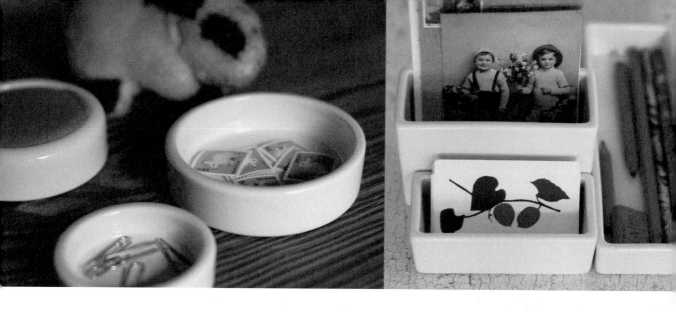

94716-01
白瓷方盒（名片大小）
11.4×5×4cm
瓷器 / 愛知縣

94716-02
白瓷方盒（明信片大小）
12.4×5×8cm
瓷器 / 愛知縣

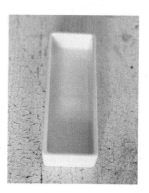

94716-03
白瓷筆盤
19.8×6.8×3cm
瓷器 / 愛知縣

94703-02
白瓷圓盤 M
Ø9×H2.5cm
瓷器 / 愛知縣

94703-01
白瓷圓盤 S
Ø6.5×H1.8cm
瓷器 / 愛知縣

94704-02
白瓷圓罐 M
Ø9×H10cm
瓷器 / 愛知縣

94704-01
白瓷圓罐 S
Ø6.5×H9.3cm
瓷器 / 愛知縣

※ 白瓷系列商品皆可能有器形輕微歪曲、釉藥垂流或形成斑點等情況。

童話世界的陶偶

陶偶作家 Yuki Nishio 的新創作

二○一四年夏天，倉敷意匠直營店 atiburanti 舉辦了 Yuki Nishio 小姐＋繪本書店「chonya rusuban bansuru kaisha」的「陶偶與繪本」展大獲好評，人潮絡繹不絕。感謝之餘也深感抱歉，因為展出的陶偶很快被訂購一空，不少人想買卻買不到。

不過，對以個展為主要活動的 Nishio 小姐來說，當時的製程確實難以再增加數量。

於是，倉敷意匠暗中進行過數次的祕密創作戰會議，為了能將「Yuki Nishio 陶偶」送到每位客人手中，展開了特別專案計畫。

首先，必須獲得阿保正志先生的協助，他在青森縣製作傳承自文化年間的下川原燒（＝「鴿笛」是召喚幸福的知名津輕鄉

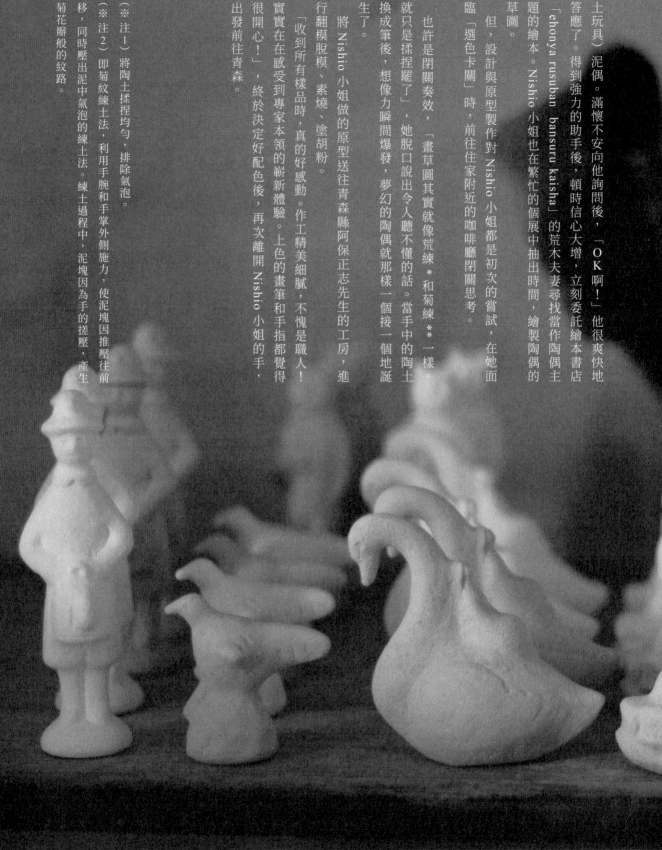

土玩具）泥偶。滿懷不安向他詢問後，「OK啊！」他很爽快地答應了。得到強力的助手後，頓時信心大增，立刻委託陶偶主題的繪本。Nishio小姐也在繁忙的個展中抽出時間，繪製陶偶的草圖。

但，設計與原型製作對Nishio小姐都是初次的嘗試，在她面臨「選色卡關」時，前往住家附近的咖啡廳閉關思考。

也許是閉關奏效，「畫草圖其實就像荒練*和菊練**一樣。就只是揉捏罷了」，她脫口說出令人聽不懂的話。當手中的陶土換成筆後，想像力瞬間爆發，夢幻的陶偶就那樣一個接一個地誕生了。

將Nishio小姐做的原型送往青森縣阿保正志先生的工房，進行翻模脫模、素燒、塗胡粉。

「收到所有樣品時，真的好感動。作工精美細膩，不愧是職人！實實在在感受到專家本領的嶄新體驗。上色的畫筆和手指都覺得很開心！」，終於決定好配色後，再次離開Nishio小姐的手，出發前往青森。

「ehonya rusuban bansuru kaisha」的荒木夫妻尋找當作繪本書店主題的繪本。Nishio小姐也在繁忙的個展中抽出時間，繪製陶偶的草圖。

（※注1）將陶土揉捏均勻，排除氣泡。
（※注2）即菊紋練土法，利用手腕和手掌外側施力，使泥塊因推壓往前移，同時壓出泥中氣泡的練土法。練土過程中，泥塊因為手的搓壓，產生菊花瓣般的紋路。

照片是由阿保正志先生翻模脫模、完成素燒的陶偶。白色是塗了胡粉（以貝殼的碳酸鈣為主要成分的顏料）的陶偶。

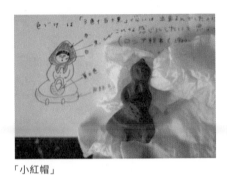

「小紅帽」
製作原型時，腦中想像配色。

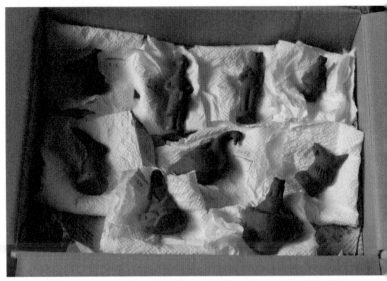

Nishio 小姐製作的原型。為保持半乾狀態，用廚房紙巾包妥，交給阿保先生接手製作。

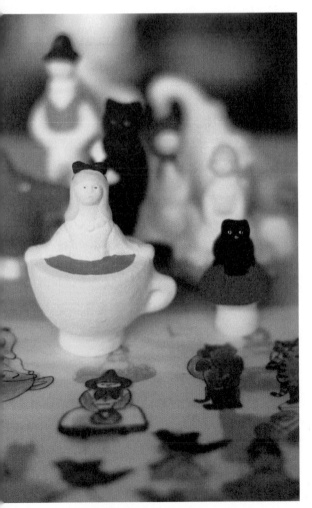

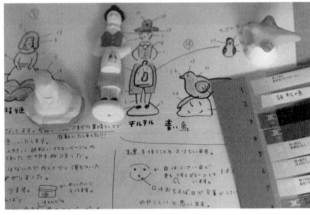

向阿保先生傳達配色概念的說明書，所有細節盡可能不遺漏。

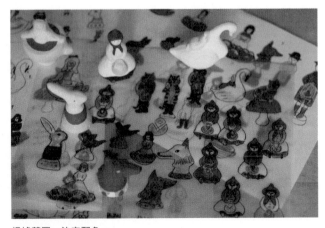

「愛麗絲夢遊仙境」
阿保先生製作、Nishio 小姐上色的樣品陶偶。

根據草圖，決定配色。
候補太多，難以選擇。

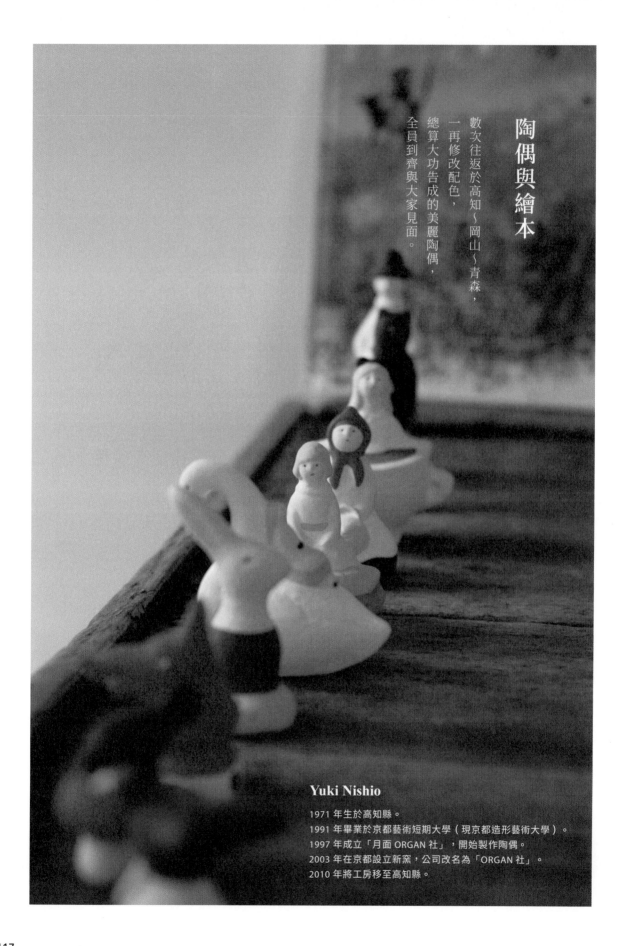

陶偶與繪本

數次往返於高知～岡山～青森，
一再修改配色，
總算大功告成的美麗陶偶，
全員到齊與大家見面。

Yuki Nishio

1971 年生於高知縣。
1991 年畢業於京都藝術短期大學（現京都造形藝術大學）。
1997 年成立「月面 ORGAN 社」，開始製作陶偶。
2003 年在京都設立新窯，公司改名為「ORGAN 社」。
2010 年將工房移至高知縣。

15511-04 下川原燒 Yuki Nishio
陶偶（青鳥）
3.3×5×4.7cm / 陶器 / 青森縣

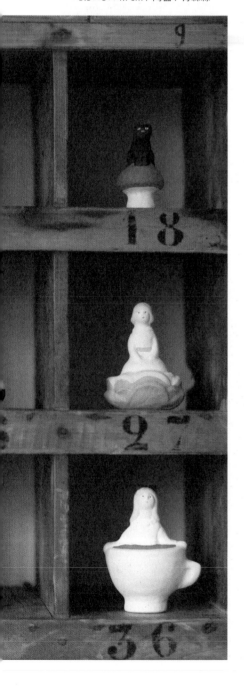

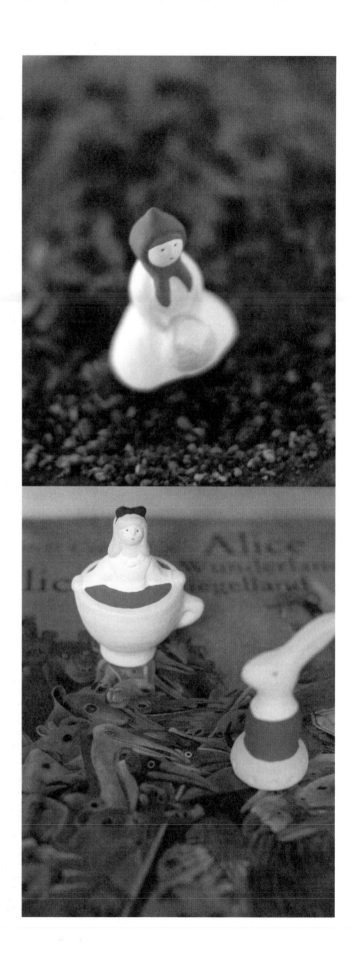

15511-01 下川原燒 Yuki Nishio
陶偶（穿了長靴的貓）
3×2.8×9cm / 陶器 / 青森縣

15511-02 下川原燒 Yuki Nishio
陶偶（穿長靴前的貓）
3×3.5×5.5cm / 陶器　青森縣

15511-03 下川原燒 Yuki Nishio
陶偶（青鳥 chiru chiru）
3.5×3.2×10.5cm / 陶器 / 青森縣

15511-05 下川原燒 Yuki Nishio
陶偶（野天鵝）
4×7.5×7cm / 陶器 / 青森縣

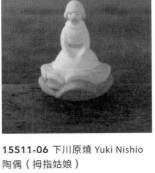

15511-06 下川原燒 Yuki Nishio
陶偶（拇指姑娘）
5.2×4.5×7cm / 陶器 / 青森縣

15511-07 下川原燒 Yuki Nishio
陶偶（愛麗絲）
6×5×8cm / 陶器 / 青森縣

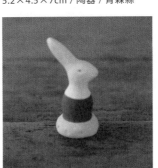

15511-08 下川原燒 Yuki Nishio
陶偶（愛麗絲夢遊仙境的白兔）
3.3×4×7.5cm / 陶器 / 青森縣

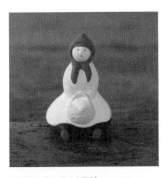

15511-09 下川原燒 Yuki Nishio
陶偶（小紅帽）
4.5×3.5×7cm / 陶器 / 青森縣

15511-10 下川原燒 Yuki Nishio
陶偶（小紅帽的大野狼）
2.8×4.8×6cm / 陶器 / 青森縣

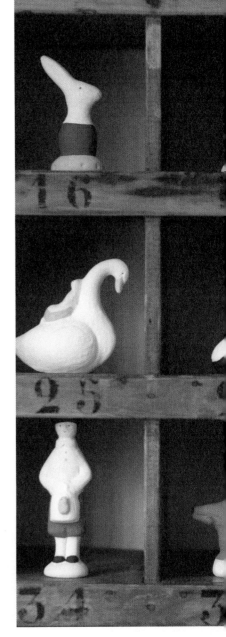

口吹玻璃

將「坩堝」內達一千四百度熔融的玻璃膏沾附在「吹管」前端，呼～地吹氣，吹出空心的玻璃球。接著移入金屬模，再次吹氣使其成型，這就是「口吹玻璃」。看著穿透凹凸杯面的光影逐漸變化的模樣，內心感到平靜。

93315-01
口吹玻璃劍菱杯 S
Ø6.2×H6.7cm / 新潟縣

93315-02
口吹玻璃劍菱杯 M
Ø8×H9.5cm / 新潟縣

93191-01
口吹玻璃墨水瓶 A
Ø6×H7cm / 東京都

93191-02
口吹玻璃墨水瓶 B
6.3×6.3×9cm / 東京都

木
製
器
具

17082-02 書擋
40×19×22cm
膠木、鐵、聚氨酯塗裝 / 靜岡縣

書擋有 3 根活動式的金屬支架，預留插孔的位置有 5 處。

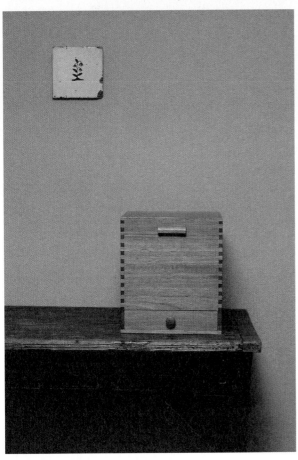

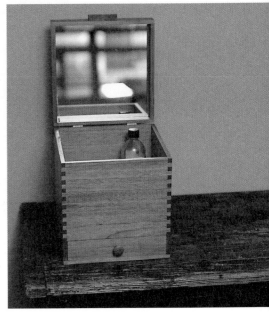

化妝箱蓋子的內面就是鏡子。

17092-02 化妝箱

22×22×25cm

本體內徑高約 7cm / 膠木、聚氨酯塗裝 / 靜岡縣

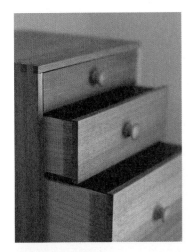

17093-02 抽屜盒

22×22×25cm

抽屜內徑高：上層 3.3cm、中層 5.5cm、下層 10.6cm

膠木、聚氨酯塗裝 / 靜岡縣

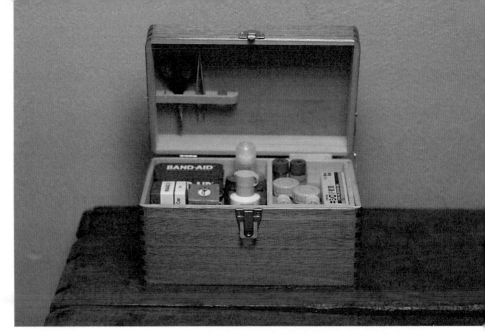

傳統的簡便急救箱。蓋子內面有放鑷子的插架，置物盤可取出。

17098-01 急救箱 S
25×16.2×13.5cm

17098-02 急救箱 M
30×19.7×13.5cm

17098-03 急救箱 L
32.6×21×16cm
膠木、聚氨酯塗裝 / 靜岡縣

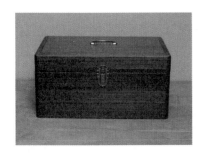
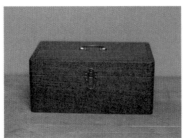
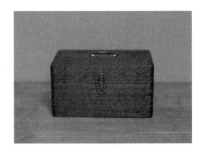

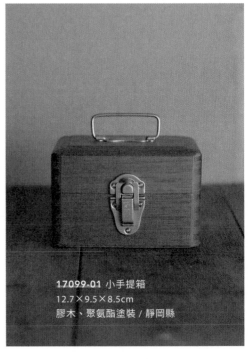

17099-01 小手提箱
12.7×9.5×8.5cm
膠木、聚氨酯塗裝 / 靜岡縣

相當適合收納紙膠帶的道具箱。置物盤可取出，蓋子內面有文件夾。

17100-01 道具箱
30.2×16×7.5cm
膠木、聚氨酯塗裝 / 靜岡縣

71385-02 木製膠帶台 S（棕）
13×4×6cm
本體：樺木、軸芯：拉敏木 / 靜岡縣
適用紙管內徑 25～30mm、寬 24mm 以下的膠帶。

71385-01 木製膠帶台 S（原色）
13×4×6cm
本體：樺木、軸芯：拉敏木 / 靜岡縣
適用紙管內徑 25～30mm、寬 24mm 以下的膠帶。

【達人分享】

小器生活道具店員——林于倩

我自己本身是紙膠帶的收藏者，很自然地從紙膠帶認識倉敷意匠，特別鍾愛的是倉敷意匠紙膠帶的質樸和風。在玩手帳，或是包裝時，就覺得很好用，將井上陽子具有拼貼藝術感的紙膠帶黏在信封或是禮物盒上，就有莫名的愉悅。

另外倉敷意匠的便當盒、手巾、琺瑯湯匙，也深得我心。倉敷意匠的琺瑯湯匙系列，顏色多，前端較尖，因此在使用上以較符合台灣人的習慣，舀湯水就很方便。夏天到了！倉敷意匠的布巾好用百搭，除了當布巾的設計特別外，可以當門簾、包便當和外出布袋或是酒袋。中西直子的「虎斑貓蹦蹦」琺瑯系列，讓人愛不釋

手，我自己在書桌，用虎斑貓蹦蹦馬克杯泡一壺茶；好天氣，與好友野餐時，用虎斑貓蹦蹦便當盒做零食和輕食野餐去！

〔達人分享〕
穀雨好學負責人——王惠怡

我本來是護理臨床指導老師，四年前開始寫手帳，喜歡記錄生活上的點點滴滴，如育兒生活、電影、閱讀、旅行，在本子裡一邊書寫、一邊拼貼，這是我紓壓的方式，也因為紙膠帶認識了倉敷意匠。我很喜愛它素雅古樸的風格，因此一直關注追蹤，倉敷意匠的商品沒有華麗的外表，作品裡樸實中又帶有從傳統創新的設計感。

因一個機緣，我和先生（腫瘤科醫師）成立了穀雨好學，分享品味生活和健康生活，我們以銷售倉敷意匠商品的機會為契機，希望把日本職人工藝和日常書寫，帶給台灣的粉絲。開店後，我們三年前帶著孩子拜訪岡山倉敷美觀，像是走入夢境，慶幸自己踏進這小鎮，如此美麗，雖不是著名觀光景點，但我就愛那質樸的素雅，還保留江戶時期的建築，船夫在河道載客，一種自然的悠閒時光。我們同時朝聖小鎮裡的倉敷意匠直營店「林源十郎商店」，有最完整倉敷意匠生活道具與紙類、文具商品，和不定期的相關展覽，讓民藝精神內涵更豐富且影響深遠。

在倉敷意匠的創作者裡，我個人最喜愛岡理惠子小姐的作品。岡理惠子喜歡以大自然花草為設計靈感，製作許多凸版印刷卡片、刺繡提袋、杯墊、餐巾紙，讓我們在她作品中感受到北海道的種種美好風景。

在經營穀雨好學過程中，我常使用紙膠帶、標籤本、貼紙、餐巾紙、懷紙做包裝和手帳筆記本創作，使用它們的琺瑯便當盒，但當作收納，還有琺瑯瀝水籃，增添我們的廚房風景，從書桌文具、瓷器膠臺、型吹玻璃花器、kata kata 豆皿盛裝小菜等等，我都會想像職人辛苦手的觸摸與溫度、書寫的創意，如何幻化在這些生活道具裡，讓倉敷意匠真正走到自己的生活中，並與我們的客人一起分享。

有時候有倉敷意匠迷上來就跟我們大談她多喜歡井上陽子這幾年風格的轉變，也有顧客分享使用道具箱的情境照，我們想，當物品不再是單純的物品，是可以經過手的觸摸與溫度、書寫的創意，與時間的感情，連結彼此造就更多深遠的意涵。

SHOP INFO
倉敷意匠商品放心購指南

台 灣

誠品書店 eslite

博客來 bookscom

小器生活 xiaoqi 台北／台中

禮拜文房具 Tools to Liveby　台北／高雄

穀雨好學 Guyu

菩品 PROP 高雄／台中（兼營批發）

香 港

誠品書店 eslite　銅鑼灣／尖沙咀／太古城

Kubrick　油麻地

中國大陸

誠品書店 eslite　蘇州／深圳

庫布里克 kubrick　北京／杭州／深圳

單向空間 OWSpace　北京／秦皇島

梨枣書店　寧波

上海富屋實業有限公司 PROP（專營批發）

E-mail: info@propindus.com.cn

總代理商

日商 PROP International CORP. 公司

E-mail: info@propintl.co.jp（中英日文皆可）

VQ0063　倉敷意匠日常計畫——生活道具

原文書名／倉敷意匠計画室のにちようひん & 倉敷意匠計画室のにちようひん2｜作者／有限會社倉敷意匠計畫室｜專案策劃／日商PROP International CORP.公司｜譯者／連雪雅｜企劃採訪／林桂嵐｜總編輯／王秀婷｜主編／廖怡茜｜版權／張成慧｜行銷業務／黃明雪｜發行人／涂玉雲｜出版／積木文化｜104台北市民生東路二段141號5樓　官方部落格：http://cubepress.com.tw/　電話：(02) 2500-7696　傳真：(02) 2500-1953　讀者服務信箱：service_cube@hmg.com.tw｜發行／英屬蓋曼群島商家庭傳媒股份有限公司城邦分公司　台北市民生東路二段141號5樓　讀者服務專線：(02)25007718-9　24小時傳真專線：(02)25001990-1　服務時間：週一至週五上午09:30-12:00、下午13:30-17:00　郵撥：19863813　戶名：書虫股份有限公司　網站：城邦讀書花園　網址：www.cite.com.tw｜香港發行所／城邦（香港）出版集團有限公司　香港灣仔駱克道193號東超商業中心1樓　電話：852-25086231　傳真：852-25789337　電子信箱：hkcite@biznetvigator.com｜馬新發行所／城邦（馬新）出版集團　Cite (M) Sdn Bhd 41, Jalan Radin Anum, Bandar Baru Sri Petaling, 57000 Kuala Lumpur, Malaysia.　電話：603-90578822　傳真：603-90576622　email: cite@cite.com.my｜Copyright© 有限會社倉敷意匠計畫室｜Classiky Ishow Practical Products Inc. Planed by Prop International CORP.All rights reserved.｜設計／曲文瑩｜製版印刷／中原造像股份有限公司｜2019年8月6日　初版一刷　定價／450元｜ISBN 978-986-459-196-1｜有著作權・侵害必究｜

國家圖書館出版品預行編目（CIP）資料

倉敷意匠日常計畫：生活道具／有限會社倉敷意匠計畫室作；連雪雅譯. -- 初版. -- 臺北市：積木文化出版：家庭傳媒城邦分公司發行, 2019.08

128面；19×26公分

譯自：倉敷意匠計画室のにちようひん & 倉敷意匠計画室のにちようひん2

ISBN 978-986-459-196-1（平裝）

1.工藝設計 2.手工業 3.日本

964　　　　　　　108011385

城邦讀書花園
www.cite.com.tw

Printed in Taiwan.